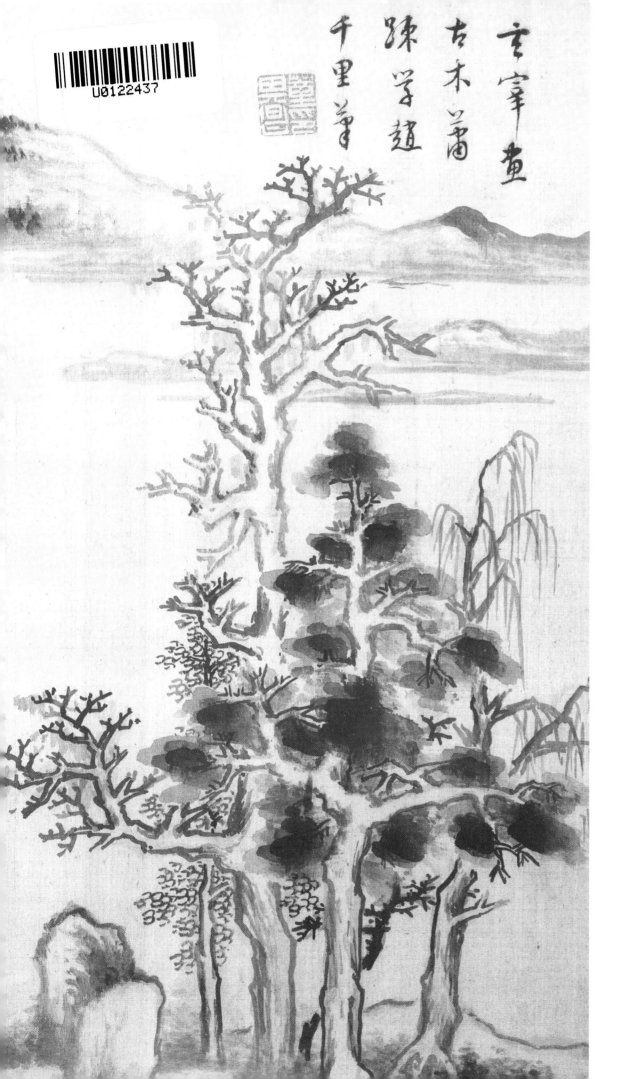

玄宰画
古木口□
□□□
千里□

名家
课徒稿
临本

董其昌

山水画谱（新版）

本 社 ◎ 编

上海人民美术出版社

本套名家课徒稿临本系列，荟萃了中国古代和近现代著名的国画大师如倪瓒、龚贤、黄宾虹、张大千、陆俨少等人的课徒稿，量大质精，技法纯正，并配上相关画论和说明文字，是引导国画学习者入门和提高的高水准范本。

本书荟萃了明代国画大师董其昌的山水作品，尤其是仿古山水，分门别类，并配上他相关的画论，汇编成册，以供读者学习借鉴之用。

图书在版编目（CIP）数据

董其昌山水画谱：新版 ／（明）董其昌绘. －－ 上海：上海人民美术出版社，2022.2
（名家课徒稿临本系列）
ISBN 978-7-5586-2264-9

Ⅰ.①董… Ⅱ.①董… Ⅲ.①山水画－作品集－中国－明代 Ⅳ.①J222.48

中国版本图书馆CIP数据核字（2021）第280018号

名家课徒稿临本

董其昌山水画谱（新版）

编　　者　本　社

主　　编　邱孟瑜

统　　筹　潘志明

策　　划　徐　亭

责任编辑　徐　亭

技术编辑　陈思聪

美术编辑　何雨晴

出版发行　上海人民美术出版社

社　　址　上海市号景路159弄A座7F

印　　刷　上海印刷（集团）有限公司

开　　本　889×1194　1/12

印　　张　7

版　　次　2022年3月第1版

印　　次　2022年3月第1次

书　　号　ISBN 978-7-5586-2264-9

定　　价　69.00元

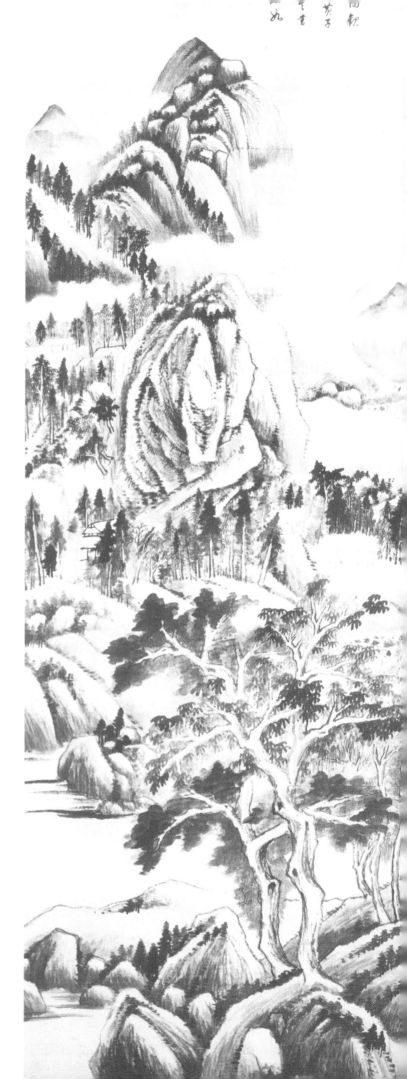

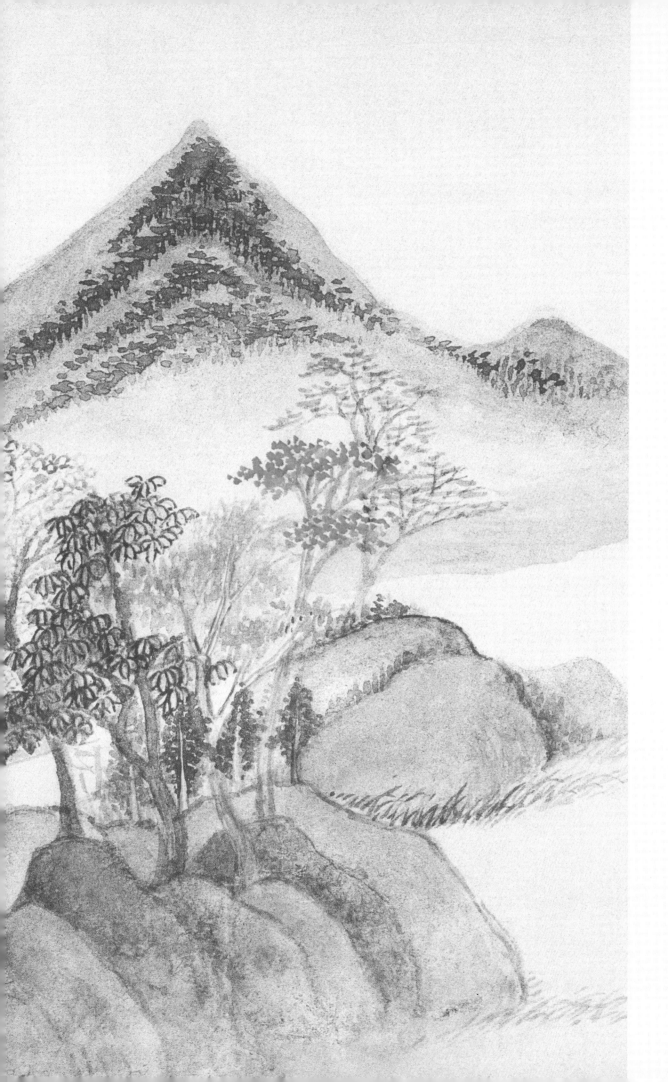

目 录

董其昌论山水画

董其昌，通禅理、精鉴藏、工诗文、擅书画及理论，是中国绘画史上华亭派代表人物，擅长画山水，注重师法古人的传统技法，以书法艺术融入绘画技法之中，追求平淡天真的格调，讲究笔致墨韵，墨色层次分明，拙中带秀，清隽雅逸。他将已实际上成型和贯彻于中国中近古而来文人绘画的一条主要脉系予以澄清和条理化，就是至今仍为学术界争论且继续发挥影响的中国画"南北宗"论。他由唐代文人绘画的鼻祖王维始，董源、巨然、李成、范宽、李公麟、米芾至元四家黄王倪吴再及明代的文沈此一流，长于"士气"，以雍穆神秀、温润和雅为特质的艺术风尚，譬若禅之南宗。从而使文人画完全确立了在中国绘画体系中的正统和领导地位。

董其昌在绘画中坚持以笔墨气韵为尚，正是充分发挥了作为一个传统文人在哲学、文学、书法上的深厚造诣，并终其一生向他所景仰的先贤、时俊研求师法，使他于义理、法度、技巧诸方面得臻完备，天真清新，自出机杼，蔚为大观，开启了晚明"松江"一派。董其昌的画多称"逸品"，绘画样式和技术非常丰富，特别是在他早中年，因广览博见，每遇名贤妙墨，心追手摹，直欲进古人堂奥。下面是董其昌的相关山水画论，均出自他的《画禅室随笔》：

画诀

士人作画当以草隶奇字之法为之，树如屈铁，山似画沙，绝去甜俗蹊径，乃为士气。不尔，纵俨然及格，已落画师魔界，不复可救药矣。若能解脱绳束，便是透网鳞也。

画家六法，一气韵生动。气韵不可学，此生而知之，自有天授，然亦有学得处。读万卷书，行万里路，胸中脱去尘浊，自然丘壑内营，立成郠鄂。随手写出，皆为山水传神矣。

李成惜墨如金，王洽泼墨沈成画。夫学画者，每念惜墨泼墨四字。于六法三品，思过半矣。

画中山水，位置皴法，皆各有门庭，不可相通。惟树木则不然，虽李成、董源、范宽、郭熙、赵大年、赵千里、马夏、李唐，上自荆关，下逮黄子久、吴仲圭辈，皆可通用也。或曰：须自成一家。此殊不然，如柳则赵千里，松则马和之，枯树则李成，此千古不易。虽复变之，不离本源，岂有舍古法而独创者乎？倪云林亦出自郭熙、李成，少加柔隽耳，如赵文敏则极得此意。盖萃古人之美于树木，不在石上着力，而石自秀润矣。今欲重临古人树木一册，以为奚囊。

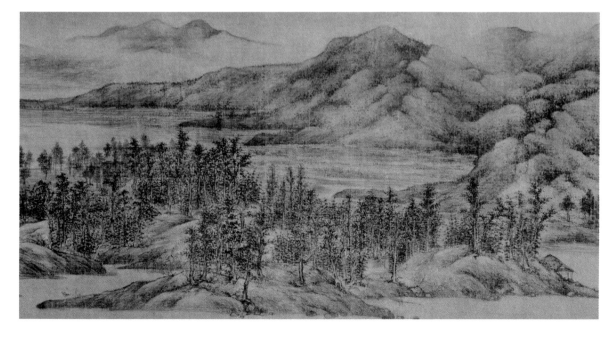

夏景山口待渡图卷（局部）五代　董源

董源山水多写江南真山，点缀以渔村烟渚，近视似用笔草草，远视则景物粲然，呈浑朴自然、平淡天真之韵。

古人画，不从一边生去。今则失此意，故无八面玲珑之巧，但能分能合。而皴法足以发之，是了手时事也。其次，须明虚实。实者，各段中用笔之详略也。有详处必要有略处，实虚互用。疏则不深邃，密则不风韵，但审虚实，以意取之，画自奇矣。

凡画山水，须明分合。分笔乃大纲宗也。有一幅之分，有一段之分，于此了然，则画道过半矣。

树头要转，而枝不可繁；枝头要敛，不可放；树梢要放，不可紧。

画树之法，须专以转折为主。每一动笔，便想转折处。如写字之于转笔用力，更不可往而不收。树有四肢，谓四面皆可作枝着叶也，但画一尺树，更不可令有半寸之直，须笔笔转去。此秘诀也。

画须先工树木，但四面有枝为难耳。山不必多，以简为贵。

作云林画，须用侧笔，有轻有重，不得用圆笔。其佳处，在笔法秀峭耳。宋人院体，皆用圆皴。北苑独稍纵，故为一小变。倪云林、黄子久、王叔明皆从北苑起祖，故皆有侧笔。云林其尤著者也。

北苑画小树，不先作树枝及根，但以笔点成形。画山即用画树之皴。此人所不知诀法也。

北苑画杂树，但只露根，而以点叶高下肥瘦，取其成形。此即米画之祖，最为高雅，不在斤斤细巧。

画人物，须顾盼语言。花果迎风带露，禽飞兽走，精神脱真。山水林泉，清闲幽旷。屋庐深邃，桥渡往来。山脚入水，澄明水源，来历分晓。有此数端，即不知名，定是高手。

董北苑画树，多有不作小树者，如秋山行旅是也。又有作小树，但只远望之似树，其实凭点缀以成形者。余谓此即米氏落茄之源委。盖小树最要淋漓约略，简于枝柯而繁于形影，欲如文君之眉，与黛色相参合，则是高手。

古人云：有笔有墨。笔墨二字，人多不识。画岂有无笔墨者？但有轮廓而无皴法，即谓之无笔；有皴法而不分轻重向背明晦，即谓之无墨。古人云：石分三面。此语是笔亦是墨，可参之。

画家以古人为师，已自上乘。进此，当以天地为师。每朝起，看云气变幻，绝近画中山。山行时，见奇树，须四面取之。树有左看不入画，而右看入画者，前后亦尔。看得熟，自然传神。传神者必以形。形与心手相凑而相忘，神之所托也。树岂有不入画者？特当收之生绡中，茂密而不繁，峭秀而不塞，即是一家眷属耳。

画树木，各有分别。如画潇湘图，意在荒远灭没，即不当作大树及近景丛木。如园亭景，可作杨柳梧竹，及古桧青松。若以园亭树木移之山居，便不称矣。若重山复嶂，树木又别。当直枝直锭，多用攒点，彼此相藉，望之模糊郁葱，似入林有猿啼虎嗥者，乃称。至如春夏秋冬，风晴雨雪，又不在言也。

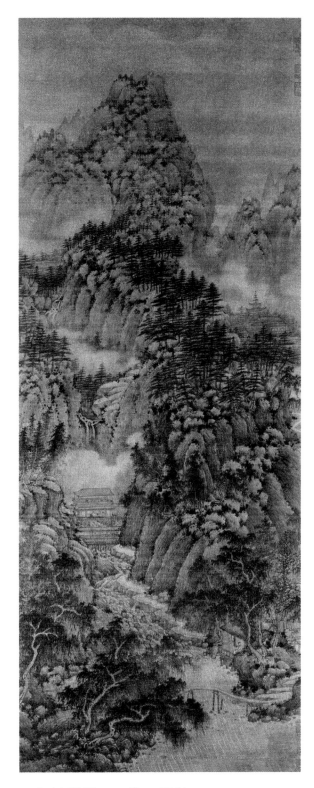

万壑松风图　五代　巨然

巨然师承董源，山水喜用长披麻皴，呈净润明朗之气，为南宗一派的重要画家。

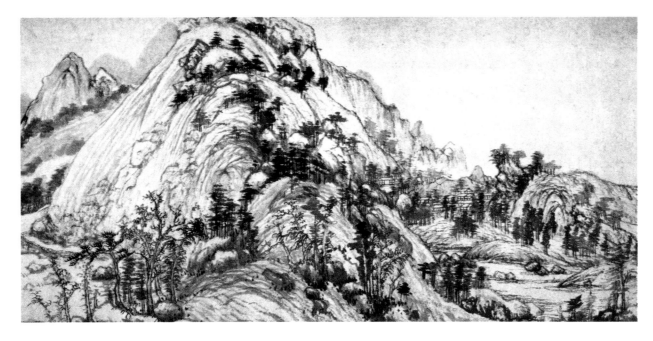

富春山居图（局部）元　黄公望

黄公望为"元四家"之首，其画风对明清山水影响甚大。所作山水多表现江南峰峦起伏、云树苍润的景色。

枯树最不可少，时于茂林中间出，乃见苍古。树虽桧、柏、杨、柳、椿、槐，要得郁森，其妙处在树头与四面参差，一出一入，一肥一瘦处。古人以木炭画圈，随圈而点之，正为此也。宋人多写垂柳，又有点叶柳。垂柳不难画，只要分枝头得势耳。点柳叶之妙，在树头圆铺处。只以汁绿渍出，又要森萧，有迎风摇扬之意。其枝须半明半暗。又春二月柳，未垂条；九月柳，已衰飒，俱不可混。设色亦须体此意也。

山之轮廓先定，然后皴之。今人从碎处积为大山，此最是病。古人运大轴，只三四大分合，所以成章。虽其中细碎处多，要之取势为主。吾有元人论米高二家山书，正先得吾意。

画树之窍，只在多曲。虽一枝一节，无有可直者。其向背俯仰，全于曲中取之。或曰：然则诸家不有直树乎？曰：树虽直，而生枝发节处，必不都直也。董北苑树，作劲挺之状，特曲处简耳。李营丘则千屈万曲，无复直笔矣。

画家之妙，全在烟云变灭中。米虎儿谓王维画见之最多，皆如刻画，不足学也，唯以云山为墨戏。此语虽似过正，然山水中，当着意烟云，不可用粉染。当以墨渍出，令如气蒸，冉冉欲堕，乃可称生动之韵。

赵大年令画平远，绝似右丞，秀润天成，真宋之士大夫画。此一派又传为倪云林，虽工致不敌，而荒率苍古胜矣。今作平远，及扇头小景，一以此二人为宗。使人玩之不穷，味外有味可也。

画平远，师赵大年。重山叠嶂，师江贯道。皴法，用董源麻皮皴。及潇湘图点子皴，树用北苑、子昂二家法。石法用大李将军秋江待渡图及郭忠恕雪景。李成画法，有小幅水墨，及着色青绿，俟宜宗之，集其大成，自出机杼。再四五年，文沈二君，不能独步吾吴矣。作画，凡山俱要有凹凸之形。先如山外势形像，其中则用直皴。此子久法也。

画与字，各有门庭，字可生，画不可熟。字须熟后生，画须生外熟。

题自画

● 仿米画题。米元章作画，一正画家谬习。观其高自标置，谓无一点吴生习气。又云王维之迹，殆如刻画，真可一笑。盖唐人画法，至宋乃畅，至米又一变耳。余雅不学米画，恐流入率易，兹一戏仿之，犹不敢失董巨意。善学下惠，颇不能当也。

● 仿烟江叠嶂图。右东坡先生题王晋卿画。晋卿亦有和歌，语特奇丽，东坡为再和之。意当时晋卿，必自画二三本，不独为王定国藏也。今皆不传，亦无复摹本在人间。虽王元美所自题家藏烟江图，亦自以为与诗意无取，知非真矣。余从嘉禾项氏，见晋卿瀛山图，笔法似李营丘，而设色似思训，脱去画史习气。惜项氏本不戒于火，已归天上。晋卿迹遂同广陵散矣。今为想象其意，作烟江叠嶂图。于时秋也，辄临秋景。于所谓春风摇江天漠漠等语，存而弗论矣。

● 仿米家云山图。董北苑、僧巨然，都以墨染云气，有吞吐变灭之势。米氏父子，宗董巨法，稍删其繁复，独画云，仍用李将军拘笔。如伯驹、伯骕辈，欲自成一家，不得随人弃取故也。因为此图及之。

● 题画赠徐道寅。余尝见胜国时，推房山鸥波，居四家之右。而吴兴每遇房山画，辄题品作胜语。若让伏不置者，顾近代赏鉴家或不谓然。此由未见高尚书真迹耳。今年六月，在吴门得其巨轴。云烟变灭，神气生动，果非子久、山樵所能梦见。因与道寅为别，访之容安草堂，出精素求画。画成此图，即高家法也。观者可意想房山风规于百一乎。

● 题画赠陈眉公。予之游长沙也，往返五千里。虽江山英发，荡涤尘土，而落日空林，长风骇浪，感行路之艰，犯垂堂之戒者数矣。古有风不出，雨不出，三十年不蓄雨具者，彼何人哉？先是予之游李也。为图昆山读书小景，寻为人夺去。乃是重仿巨然笔意，以志予慕。余亦且倒衣从之，不作波民老也。

● 题董北苑画。朔日至金阊门，客以北苑画授予。云烟变灭，草木郁葱，真骇心动目之观。乃知米氏父子，深得其意。余家有虎儿大姚村图，正复相类。不师北苑，乌能梦见南宫耶？

● 仿惠崇题。惠崇、巨然，皆高僧□画禅者。惠以艳冶，巨然平淡，各有所入，而巨然超矣。因仿惠崇及之。

● 题画。"老鹤眠阶初露下，高梧满地忽霜黄。"余曾作此景以贻仲醇矣。清臣复强余为之，觉与前幅较胜一筹耳。

● 题自画小景。赵令穰、伯驹、承旨四家合并，虽妍而不甜。董源、巨然、米

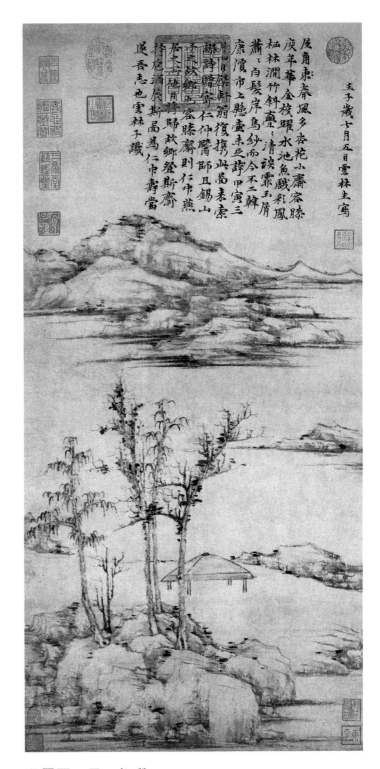

秋霁图 元 倪瓒

倪瓒山水构图极为简练，呈平远萧净之风，并独创折带皴法。

7

芾、高克恭，三家合并，虽纵而有法。两家法门，如鸟双翼。吾将老焉。

● 又陈道醇有宋刻书苑，携至烟雨楼，予读次，辄有省画法，为写痴翁笔意。

● 又此画余仿大痴，得无余亦痴绝否。

● 临巨然画题右。上元后三日，友人以巨然松阴论古图售于余者。余悬之画禅室，合乐以享同观者。复秉烛扫二图，厥明以示客。客曰："君参巨然禅，几于一宿觉矣。"

● 仿三赵画题右。余家有赵伯驹春山读书图、赵大年江乡清夏图。今年长至项晦，甫以子昂鹊华秋色卷见贻。余兼采三赵笔意为此图，然赵吴兴已兼二子。余所学，则吴兴为多也。

● 题张清臣集扇面册。余所画扇头小景，无虑百数，皆一时酬应之笔。赵子辈亦有仿为之者，往往乱真。清臣此册，结集多种，皆出余手。且或有善者，足供吟赏。人人如此具眼，余可不辨矣。

● 题鹤林春社图赠唐公有。家有独鹤，忽迷所如。人失人得，已类楚弓。自去自来，莫期梁燕。已乃于唐公之墙，复蹑羽人之迹，整翮返驾，引吭长鸣，似深惜别之情，聊作思归之曲。呜呼！雀罗阗若，鸥盟眇然。顾此仙禽，真吾德友。惊蓬超忽，仍联支遁之交。珠树玲珑，不逐浮丘之路。虽云合有冥数，亦由去无退心。自此可以场游万里，等狎鸡群，守养千龄，无虞鸟散者矣。欲志黄庭之报，遂写青田之真。载缀短章，用成嘉话。

● 题横云秋霁图与朱敬韬。此仿倪高士笔也。云林画法，大都树木似营丘，寒林山石宗关全。参以北苑，而各有变局。学古人不能变，便是篱堵间物，去之转远，乃由绝似耳。横云山，吾郡名胜，本陆士龙故居，今敬韬构草舍其下。敬韬韵致书画，皆类倪高士。故余用倪法作图赠之。

● 书小赤壁并题。吾郡九峰之间，有小赤壁，余顷过齐安，至赤壁，其高仅数仞，广容两亭耳。吾郡赤壁，乃三四倍之，山灵负屈，莫为解嘲。昔齐安名人，鲁莽如是，因画赤壁，一正向来之谬。然予以是并疑吾郡有小昆山，未知去抵鹊村路几许，使余得凿空游之。或亦如小赤壁，不须多逊也。

● 云海三神山图。李思训写海外山，董源写江南山，米元晖写南徐山，李唐写中州山，马远夏圭写钱塘山，赵吴兴写苕菪山，黄子久写海虞山，若夫方壶蓬间，必有羽人传照。余以意为之，未知似否。

● 江山秋思图余与平原程黄门，以使事过江南。一日，卜舆道上，

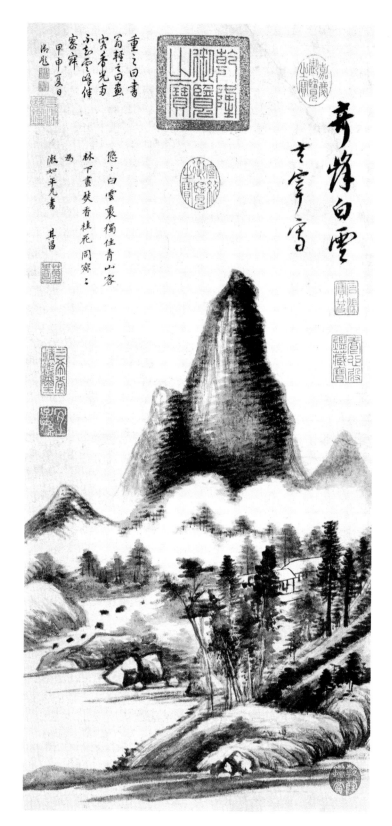

奇峰白云　明　董其昌

陂陀回复，峰峦孤秀。下有平湖，碧澄万顷。湖之外，长江吞山，征帆点点，与鸟俱没。黄门曰："此何山也？"余曰："其齐山乎。"盖以江涵秋影句测之，果然。

● 云林图。元季四大家，独倪云林品格尤超。早年学董源，晚乃自成一家，以简淡为之。余尝见其自题狮子林图曰："此卷深得荆关遗意，非王蒙诸人所梦见也。"其高自标许如此。岂意三百年后，有余旦暮遇之乎？

● 濠梁秋思图。"城隅绿水明秋月，海上青山隔暮云。"吾郡龙潭夜泛，身在太白诗中，不作柴桑濠濮间想语矣。

● 烟江叠嶂图。云山不始于米元章，盖自唐时王洽泼墨，便已有其意。董北苑好作烟景，烟云变没，即米画也。余于米芾潇湘白云图，悟墨戏三昧，故以写楚山。

● 题天池石壁图。画家初以古人为师，后以造物为师。吾见黄子久天池图，皆赝本。昨年游吴中山，策筇石壁下，快心洞目，狂叫曰："黄石公！"同游者不测，余曰："今日遇吾师耳。"

● 幽亭秀木图。幽亭秀木，古人常绘图。世无解其意者。余为下注脚曰："亭下无俗物，谓之幽。木不臃肿，经霜变红黄者，谓之秀。"昌黎云："坐茂树以终日。"当作嘉树，则四时皆宜。霜松雪竹，虽凝寒亦自堪对。

● 孤烟远村图。"山下孤烟远村，天边独树高原。"非右丞工于画道，不能得此语。米元晖犹谓右丞画如刻画，故余以米家山写其诗。

● 仿叔明画题。王叔明画，从赵文敏风韵中来，故酷似其舅。又汎滥唐宋诸名家，而以董源、王维为宗，故其纵逸多姿，又往往出文敏规格之外。若使叔明专门师文敏，未必不为文敏所掩也。因画叔明笔意及之。

● 题画赠俞君宝。俞君宝将游武夷，索余此图。若有好事者，能为君宝生两翼，便以赠之。画在余腕，不至如子瞻断臂也。

● 临郭恕先画并题。辋川招隐图，为郭恕先笔。余得之长安周生。今年复于吴门，见郭河阳临本，乃易雪景为设色山矣。河阳笔力，已自小减。矧余野战之师，何敢言夺赵帜耶。

● 写寒林远岫图并题。昔人评王右丞画，以为云峰石色，迥出天机。笔思纵横，参乎造化，余未之见也。往在京华，闻冯开之得一图于金陵，走使缄书借观。既至，凡三熏三沐，乃长跽开卷。经岁开之，复索还。一

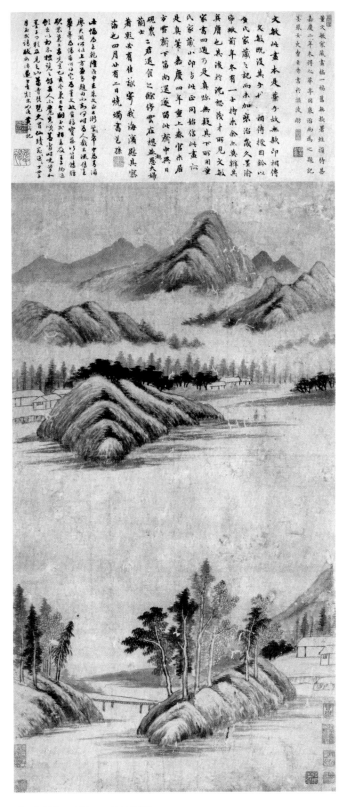

山水图　明　董其昌

9

似渔郎出桃花源，再往迷误，怅惘久之，不知何时重得路也。因想象为寒林远岫图。世有见右丞画者，或不至河汉。

● 题秋林图画秋景，惟楚客宋玉最工。"寥栗兮若远行，登山临水兮送将归。"无一语及秋，而难状之景，都在语外。唐人极力摹写，犹是子瞻所谓写画论形似。作诗必此诗者耳。韦苏州落叶满空山，王右丞渡头余落日，差足嗣响。因画秋林及之。

● 跋仲方云卿画。传称西蜀黄筌画，兼众体之妙，名走一时。而江南徐熙，后出作水墨画，神气若涌，别有生意。筌恐其轧己，稍有瑕疵。至于张僧繇画，阎立本以为虚得名。固知古今相倾，不独文人尔尔。吾郡顾仲方、莫云卿二君，皆工山水画，仲方专门名家，盖已有岁年。云卿一出，而南北顿渐，遂分二宗。然云卿题仲方小景，目以神逸。乃仲方向余敛衽云卿画不置，有如其以诗词相标誉者，俯仰间，见二君意气，可薄古人耳。

● 题画赠朱敬韬。宋迪，侍郎。燕肃，尚书。马和之、米元晖，皆礼部侍郎。此宋时士大夫之能画者。元时惟赵文敏、高彦敬，余皆隐于山林，称逸士。今世所传戴沈文仇，颇近胜国，穷而后工，不独诗道矣。予有意为簪裾树帜，然还山以来，稍有烂熳天真，似得丘壑之助者。因知时代使然，不似宋世士大夫之昌其画也。因作秋山图识之。

● 楚中题画寄眉公。武林公署旁午，日捡宋人事。因写图而系以诗。武林为五溪，马伏波所谓五溪何毒淫，鸟飞不度，曾不敢

侵者，至今笛声悲怨。计余去故园五千里矣。颇忆作少游，何能听车生耳哉。此诗此画，于余情有当也。

● 题山别业画。自义阳至大石天池山水间，探历阅两月，都未曾作画。今日目眚初佳，梁溪有客携巨然图见示。乘兴为此，吴绢如水，恨手涩不称耳。

● 自作小帧因题。倪黄合作，予所见三帧。独杨太守家藏为最。特为仿之。

● 题画赠君策。余既为君策作畸墅诗，复作此补图。然画中剩水残山，不能画畸墅之胜。命之曰庐山读书图云。

● 题山庄清夏图。小庄清夏，三卧而起，捡所藏法书名画，鉴阅一过，极人间清旷之乐。作此图以记事。

● 仿赵令穰村居图。壬寅六月七日，过嘉兴鱼江中。写所见之景，却似重游也。

● 题仿巨然笔。元正十九日，为余揽揆之辰。海上客携巨然松亭云岫图见示，真快心洞目之观。戏为仿此。

● 松冈远岫为何司理题。右丞田园乐，有"萋萋春草秋绿，落落长松夏寒"，余采其意，为此图，赠士抑兄。亦闻士抑有高卧不出，超然人外之意，不愧右丞此语耳。

● 仿大痴画赠朱敬韬。"诗在大痴画前，画在大痴诗后。恰好百四十年，翻讶出世作怪。"此沈启南自题画，余谬书之，必有见而大笑之者。壬子十月廿四。

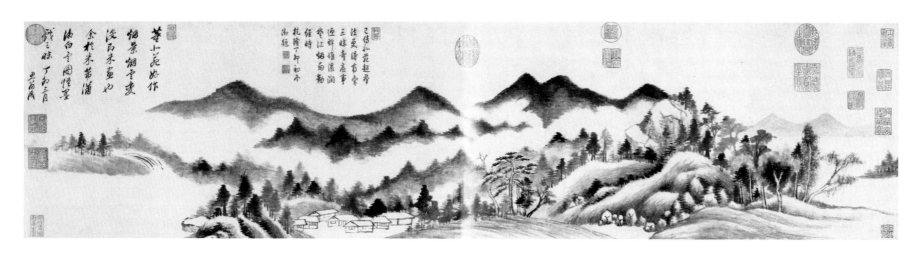

山水图　明　董其昌

集古树石画稿

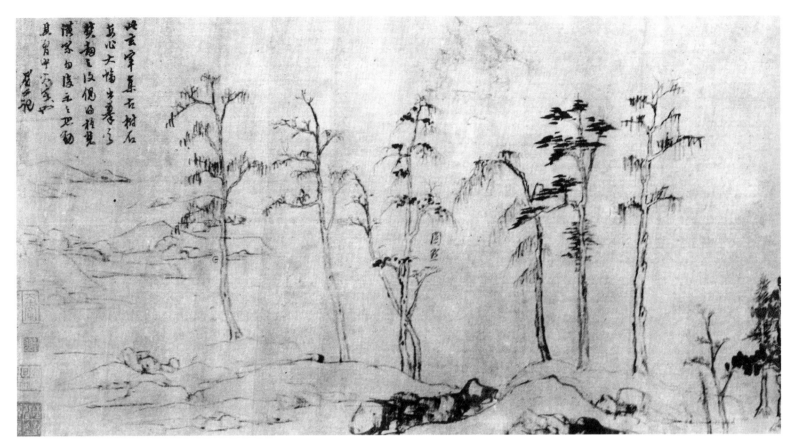

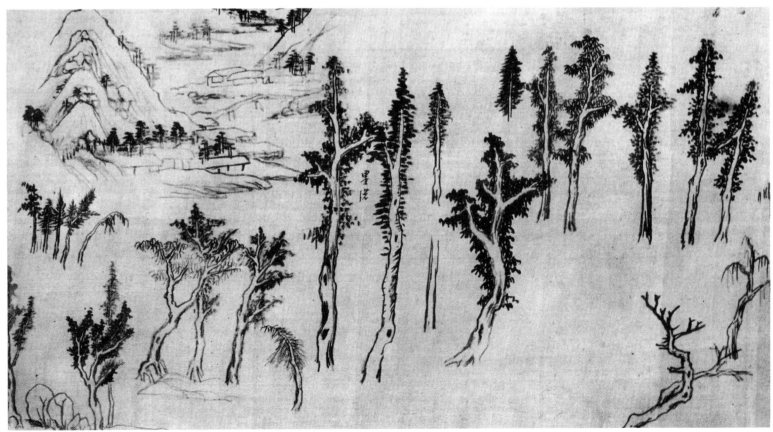

集古树石画稿卷之一

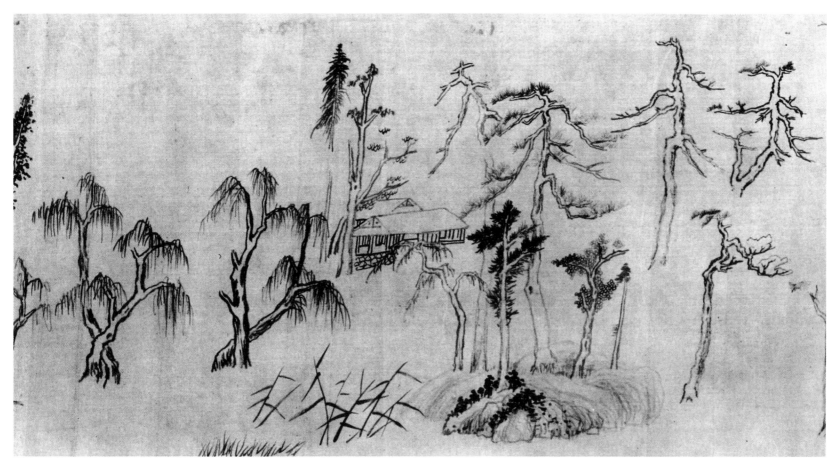

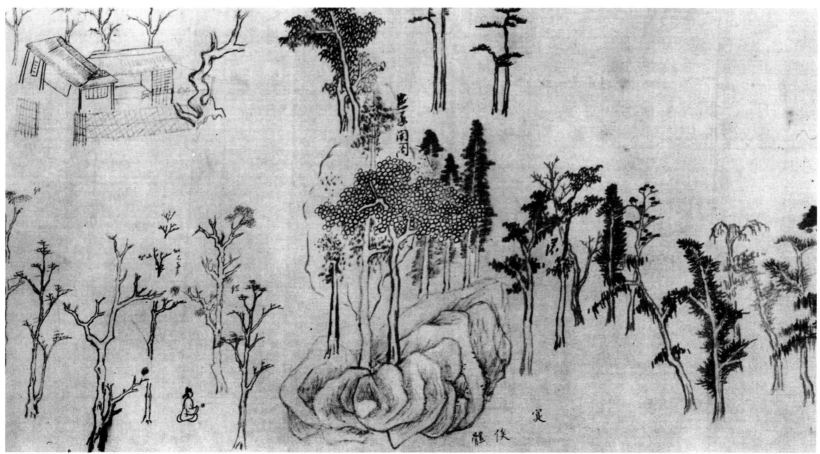

集古树石画稿卷之二

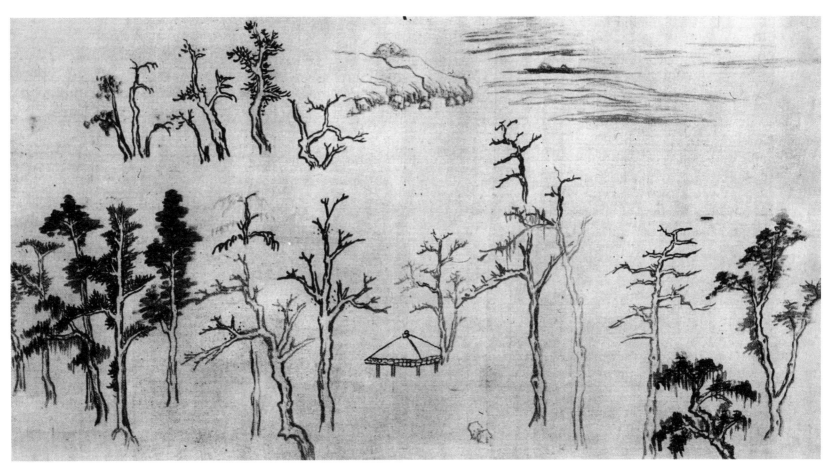

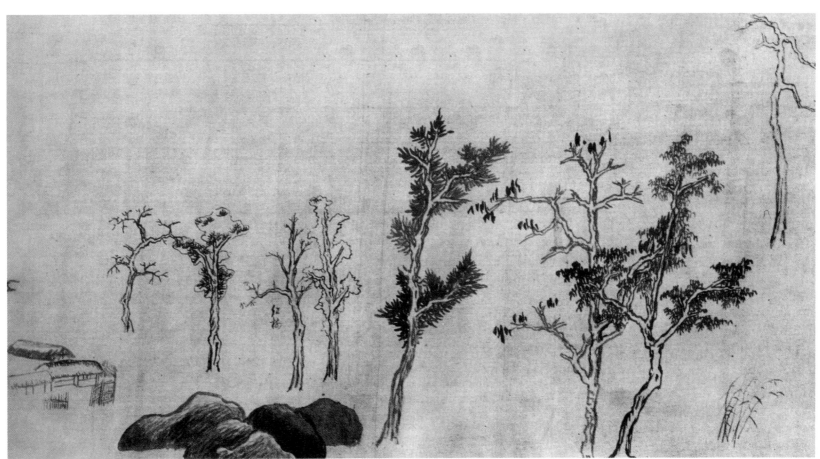

集古树石画稿卷之三

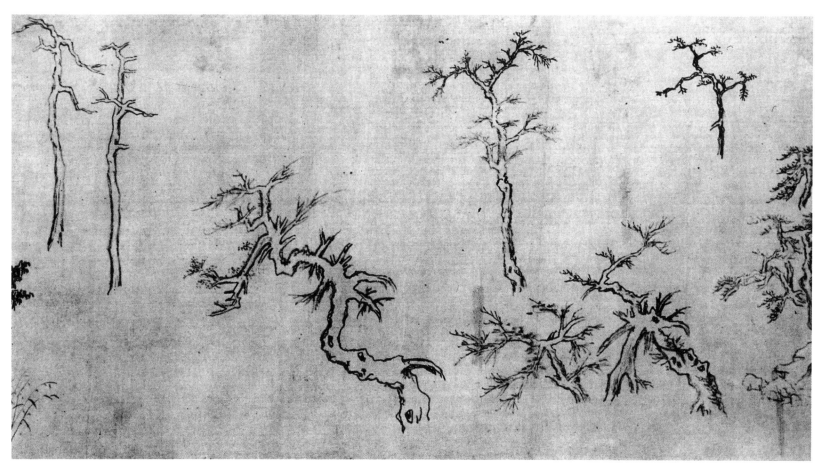

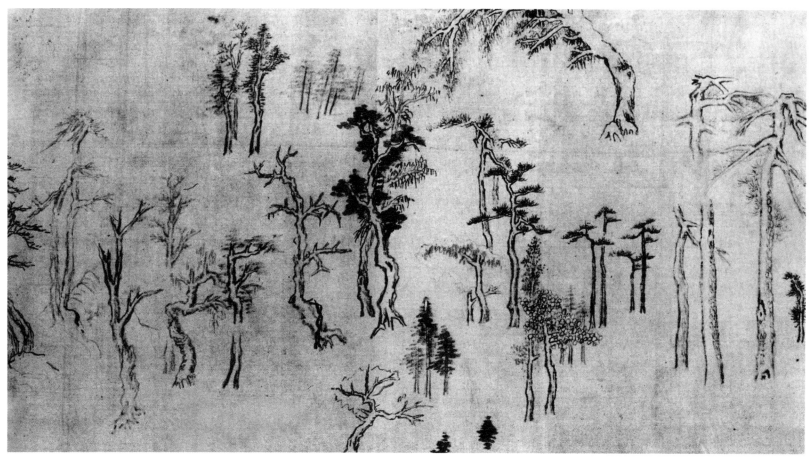

集古树石画稿卷之四

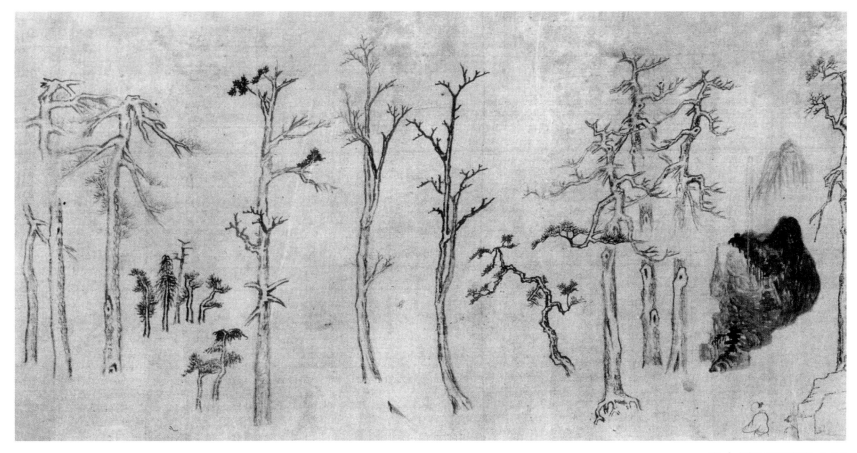

集古树石画稿卷之五

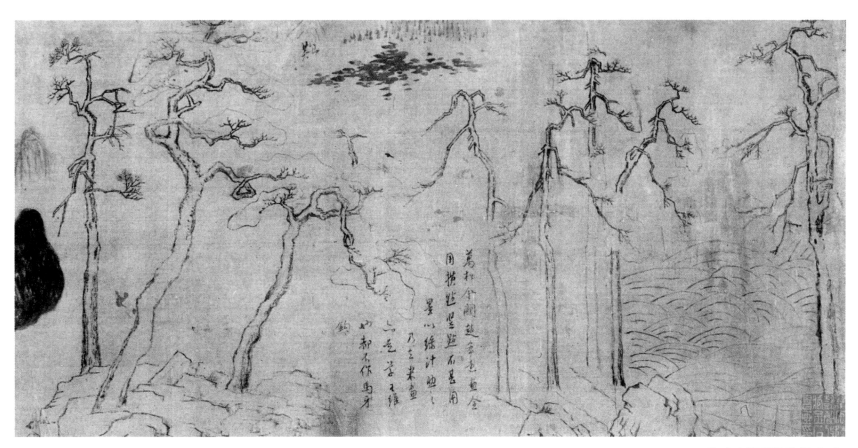

集古树石画稿卷之六

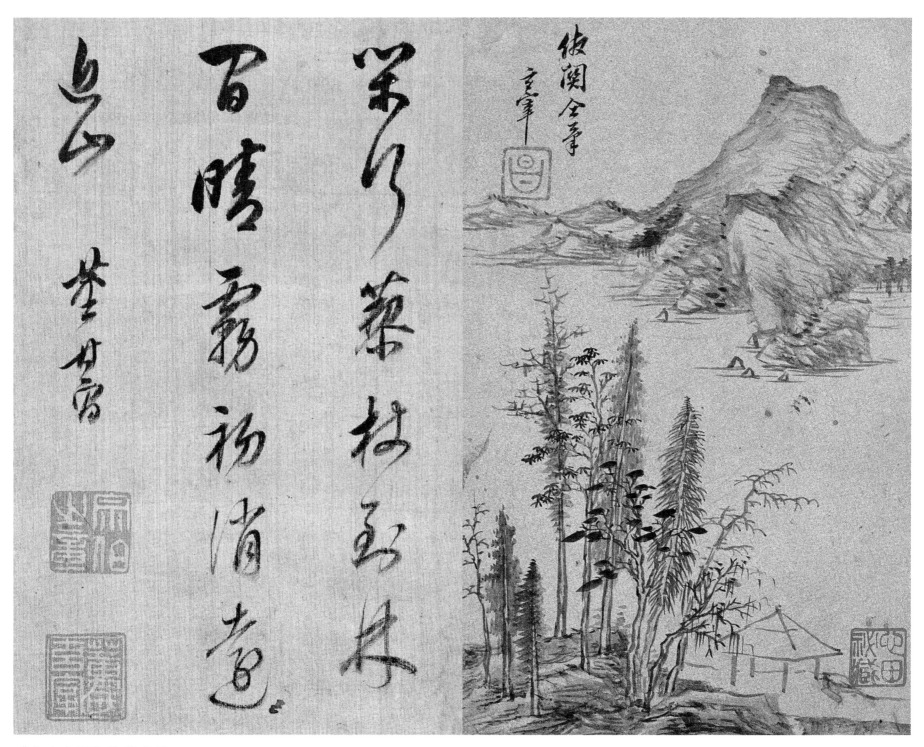

《山水六开》仿关仝笔

闲行藜杖到林间，晴雾初散远近山。

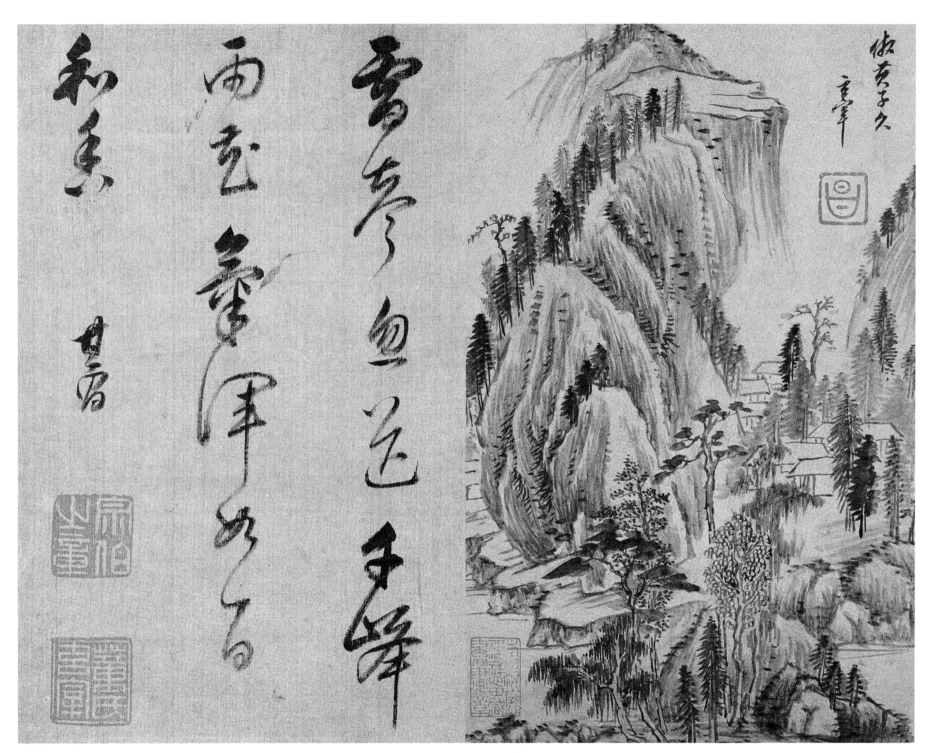

《山水六开》仿黄子久

雷声忽送千峰雨，花气浑如百和香。

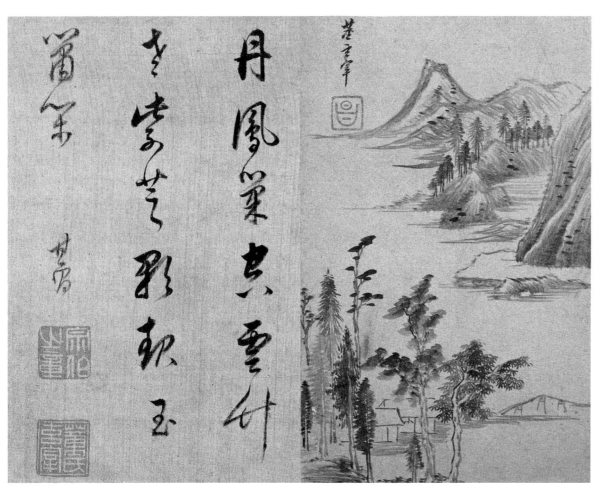

《山水六开》山水

丹凤巢空云竹老，紫芝歌起玉箫闲。

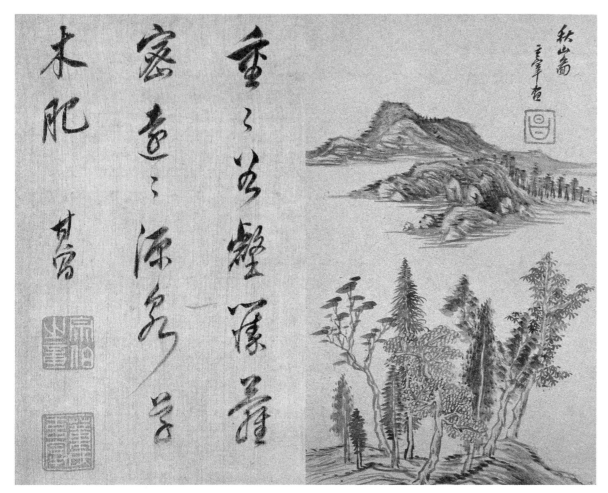

《山水六开》秋山图

重重谷壑滕萝密，远远源泉草木肥。

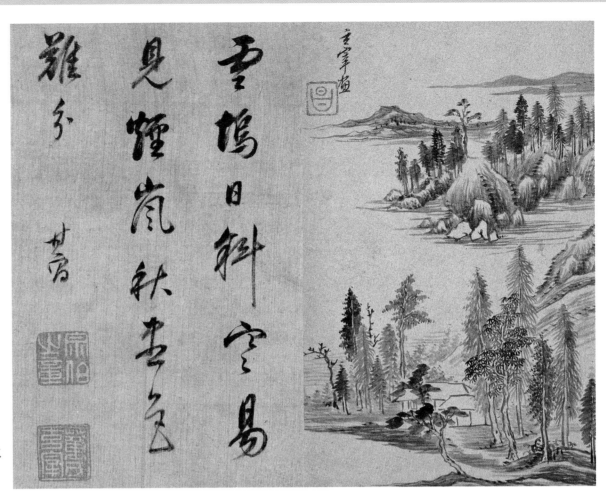

《山水六开》山水

云坞日斜寒易见，烟岚秋尽色难分。

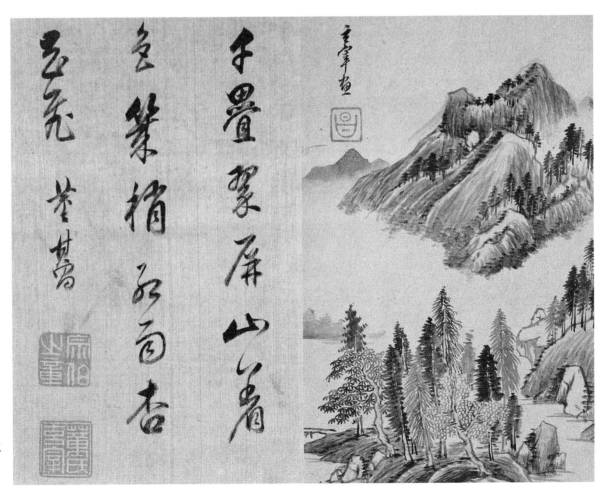

《山水六开》山水

千叠翠屏山着色，策梢红雨杏花飞。

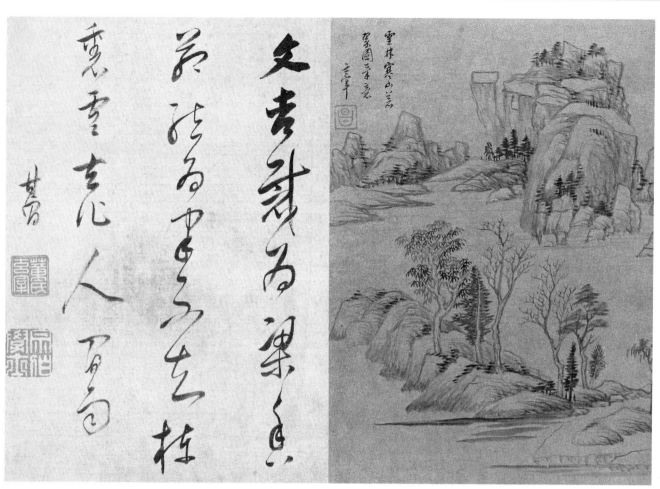

《山水图诗册八开》云林寒山荒翠图笔意

文杏裁为梁，香茅结为宇；不知栋里云，去作人间雨。

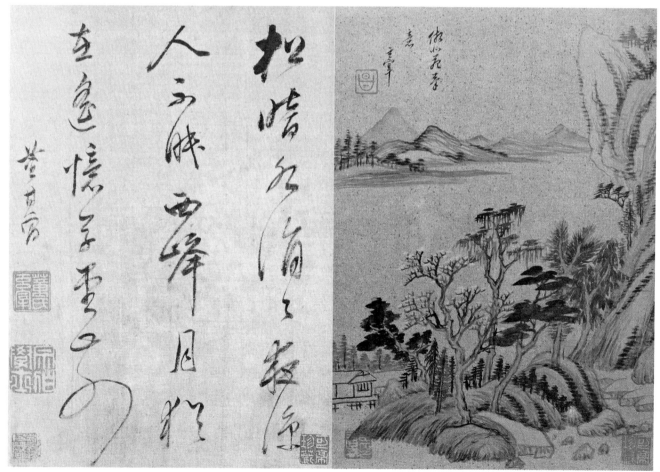

《山水图诗册八开》仿北苑笔意

松暗水涓涓，夜凉人不眠；西峰月犹在，遥忆草堂前。

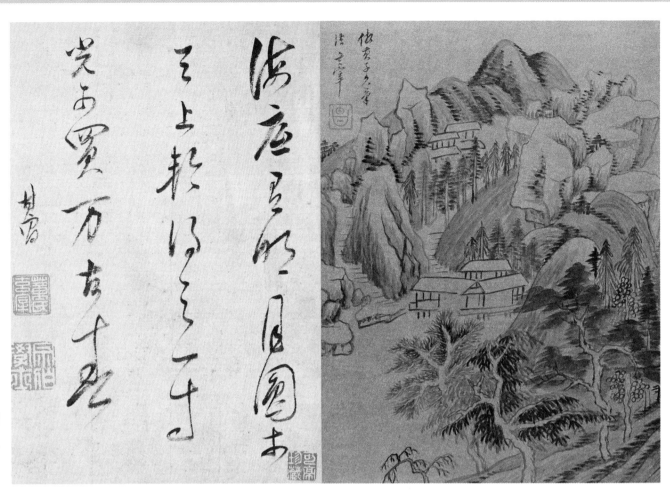

《山水图诗册八开》仿黄子久笔法

　　海底有明月，圆木天上轮；得之一寸光，可买万木春。

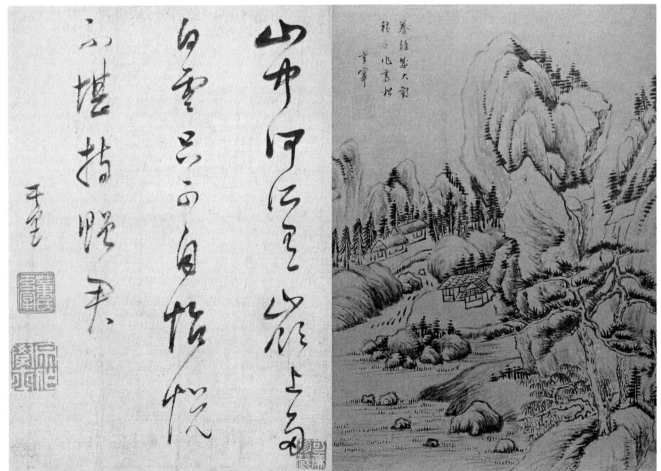

《山水图诗册八开》养雏成大鹤

　　山中何所有，岭上多白云；只可自怡悦，不堪持赠君。

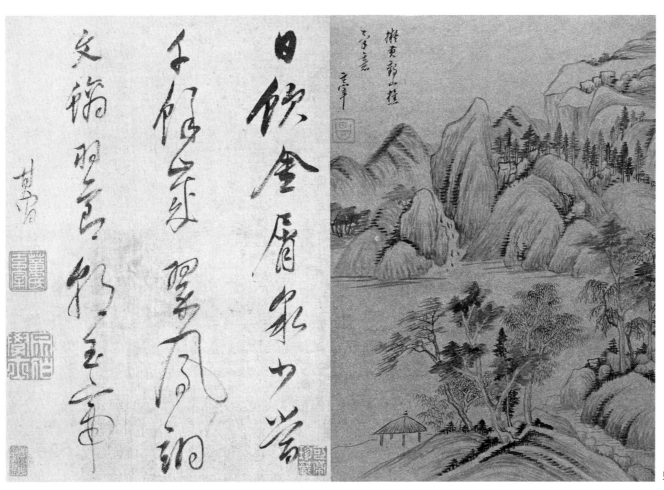

《山水图诗册八开》拟黄鹤山樵笔意

日饮金屑泉，少当千余岁；翠凤翊文蜺，羽节朝玉帝。

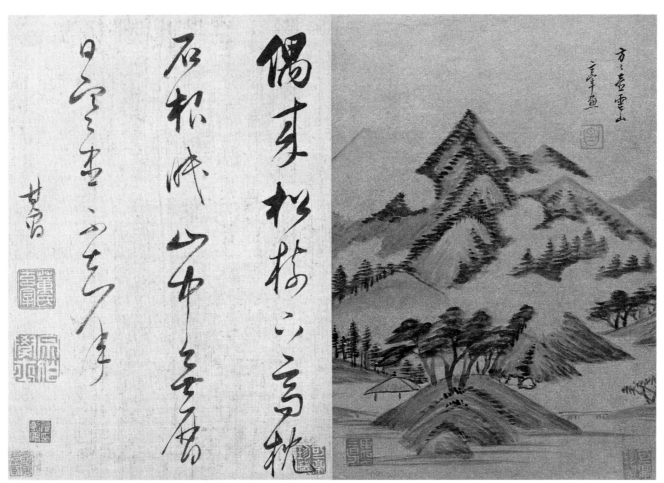

《山水图诗册八开》方方壶云山

偶来松树下，高枕石头眠；山中无历日，寒尽不知年。

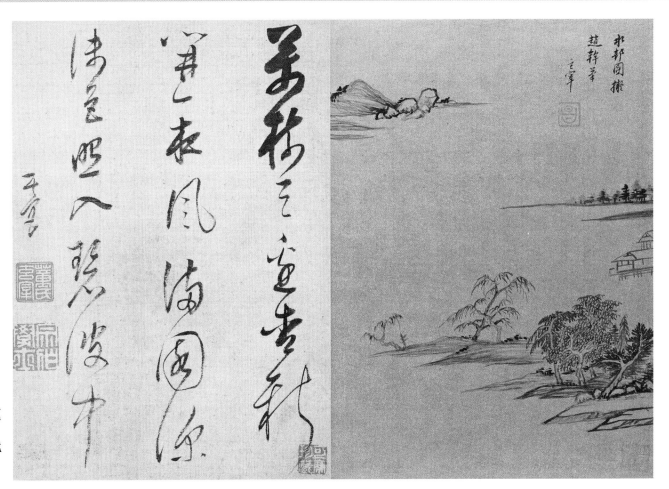

《山水图诗册八开》水村图拟赵幹笔

　　万树天边杏，新开一夜风；满园深浅色，照在绿波中。

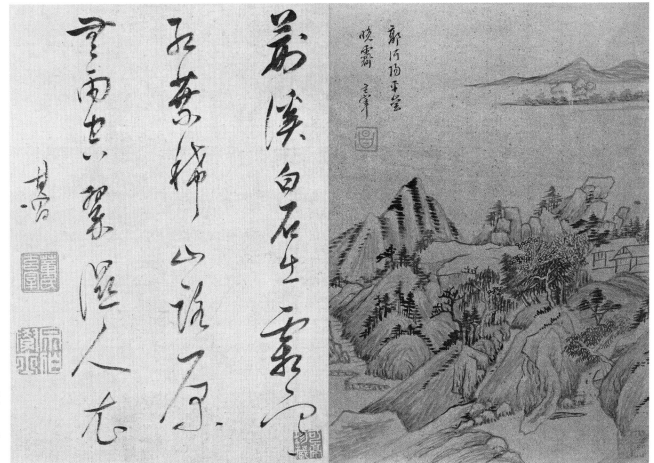

《山水图诗册八开》郭河阳平台晚霁

　　荆溪白石出，天寒红叶稀；山路元无雨，空翠湿人衣。

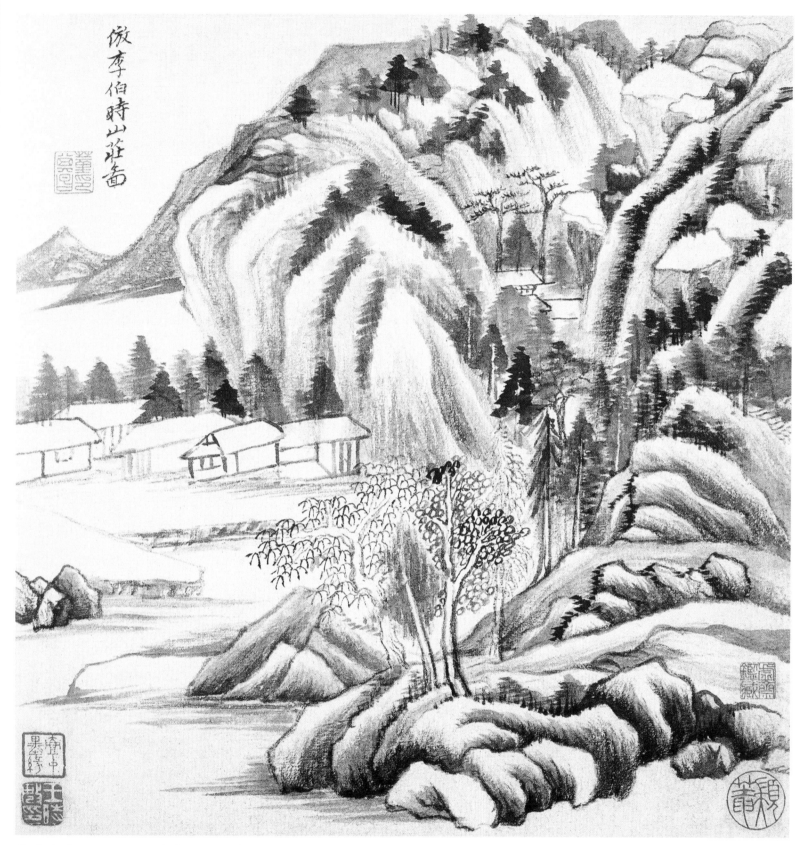

仿古山水八开之一：仿李伯时山庄图

　　董其昌长于山水，注重师法传统，题材变化较少，但笔墨造诣很高。所画山川树

石，墨色分明，用笔柔中有刚，拙中带秀，清隽雅逸，以平淡天真取胜。

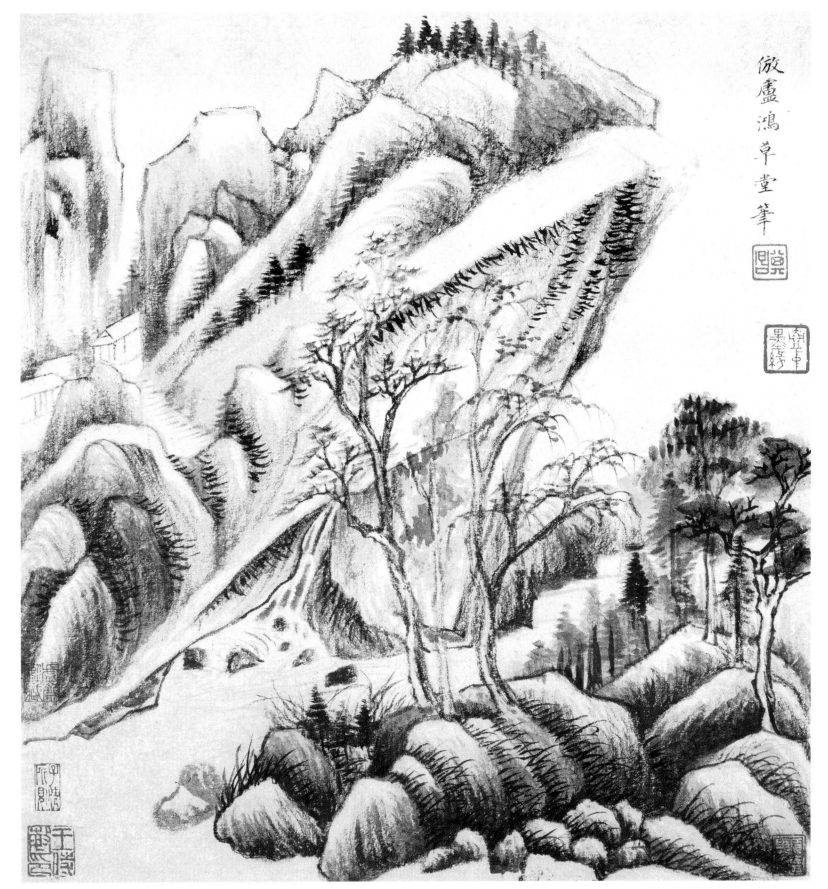

仿古山水八开之二：仿卢鸿草堂笔

画中笔墨苍劲洁净，皴擦融合水墨渲染，更觉浑厚苍润。此图能
寓险峻沉厚于清简淡远之中，滋润静穆之气毕现。

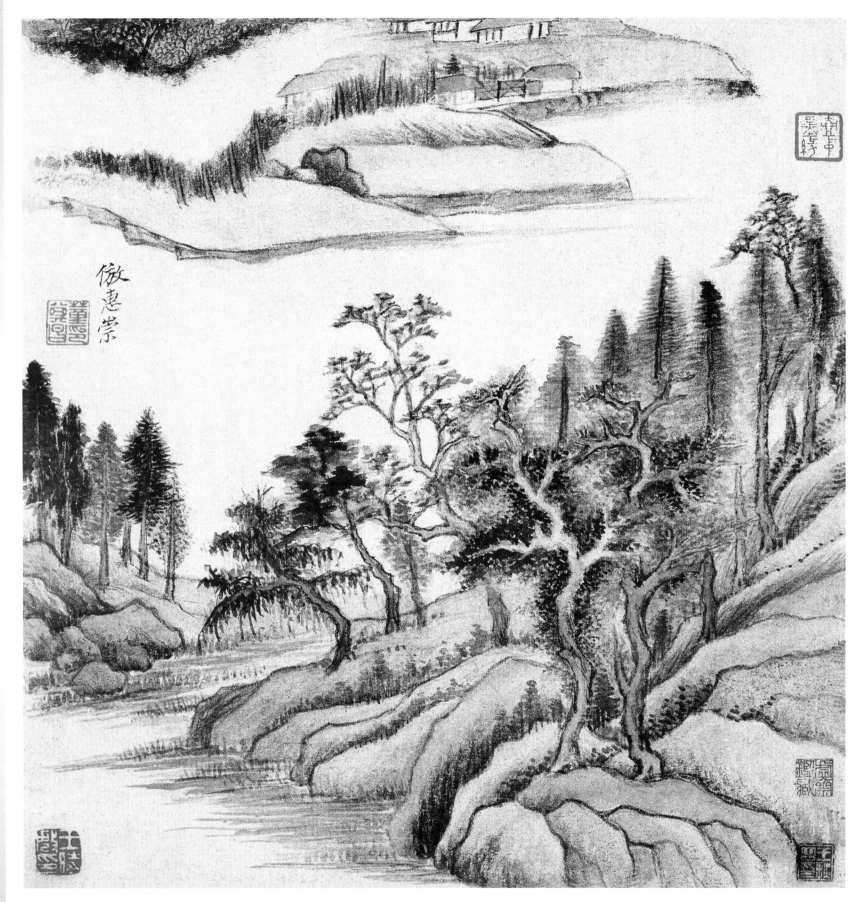

仿古山水八开之三：仿惠崇

　　以书入画，柔中有骨力，转折灵便，墨色干润浓淡，层次分

明，蕴蓄丰厚，拙中带秀，清隽雅逸，以平淡天真取胜。

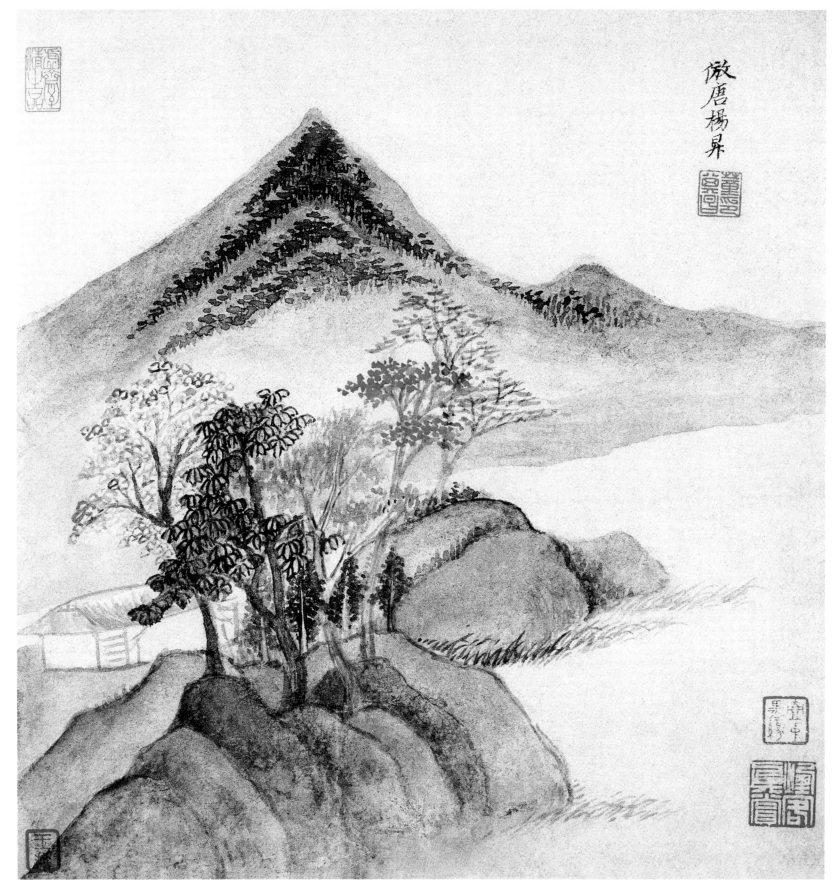

仿古山水八开之四：仿唐杨昇

作品构图以高远兼平远法，画面设色以浅绛青绿为主调，温润淡
冶，表现出画家在设色山水画中所追求的平淡天真之意。

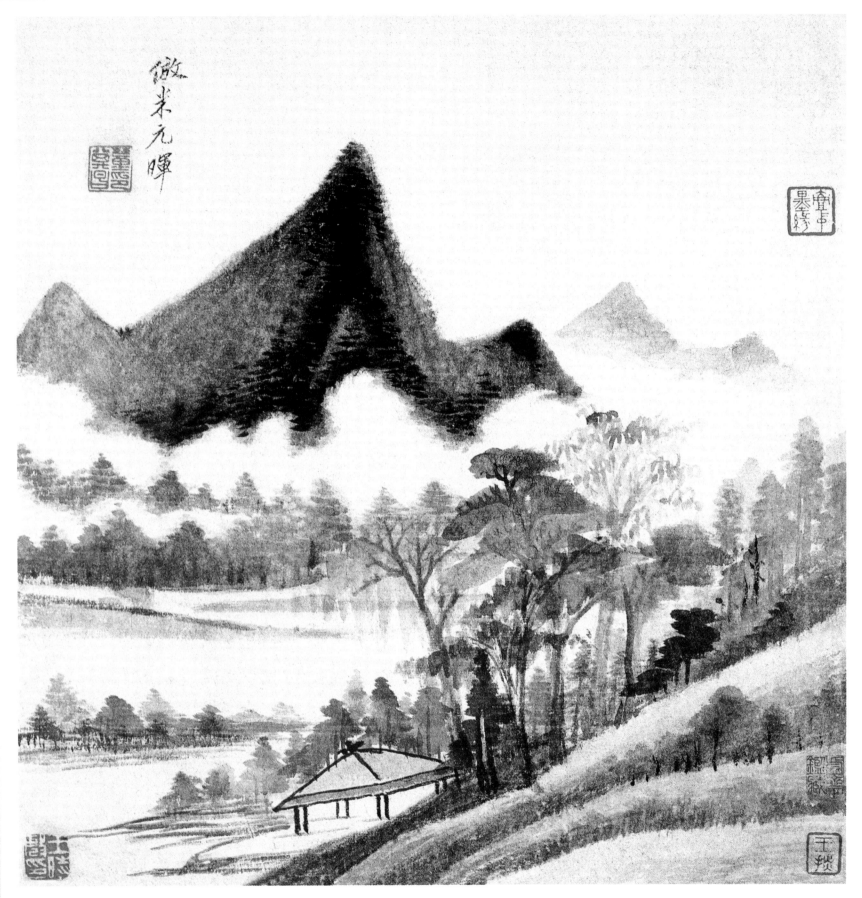

仿古山水八开之五：仿米元晖

　　图仿米芾笔意，以墨韵幽雅，意境深邃取胜。用略为夸张的笔法去捕捉流动的

大气，描绘多变莫测的云、烟、雨，使山水更具绮丽多姿的色彩。

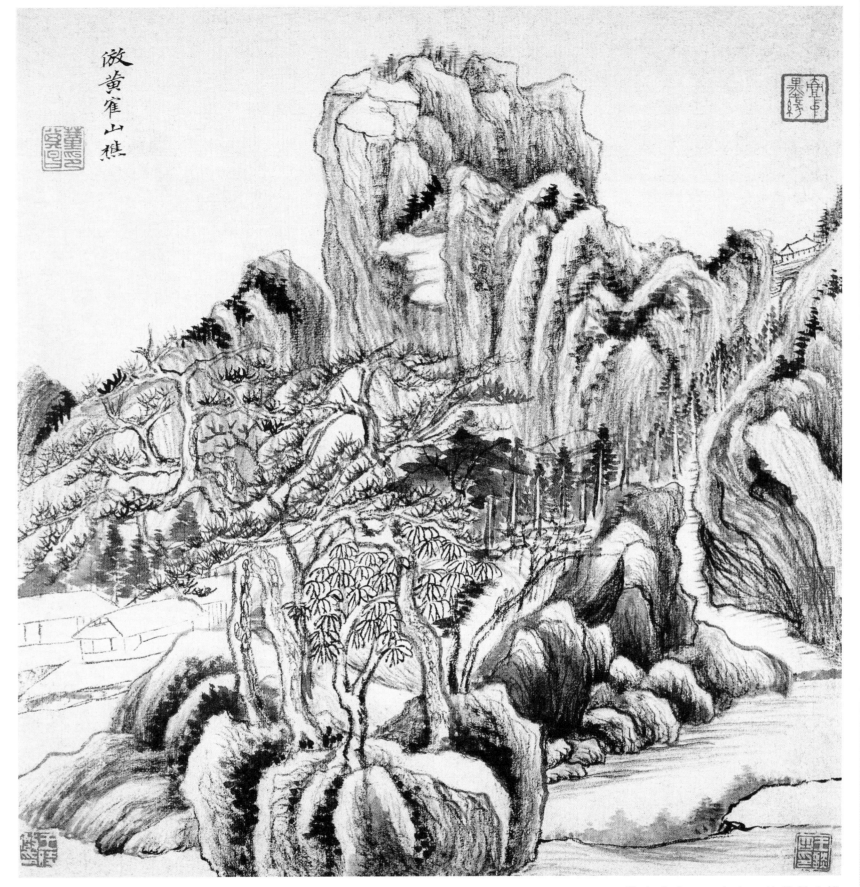

仿古山水八开之六：仿黄鹤山樵

山石用润笔，连皴带擦，画面突出山峰，渲染江南秀润风光，体现了
董其昌秀朗明润的笔墨技巧和葱郁苍茫的山水画风格。

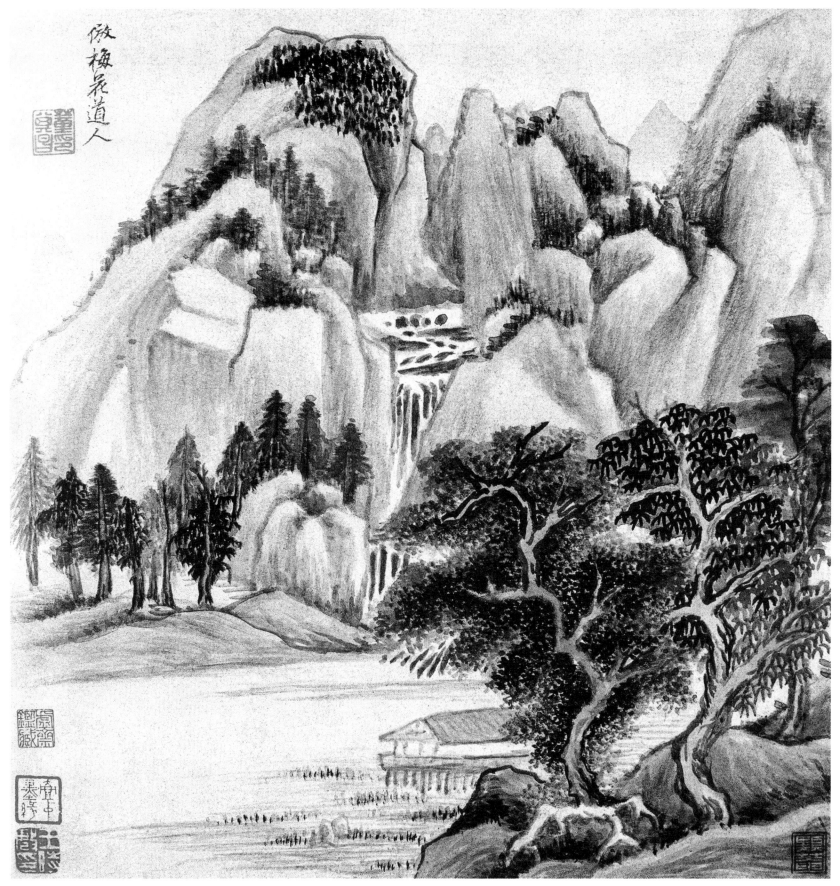

仿古山水八开之七：仿梅花道人

　　构图精巧，意境高远，韵味充足。笔墨则集宋元诸家

之长，画风苍秀雅逸。

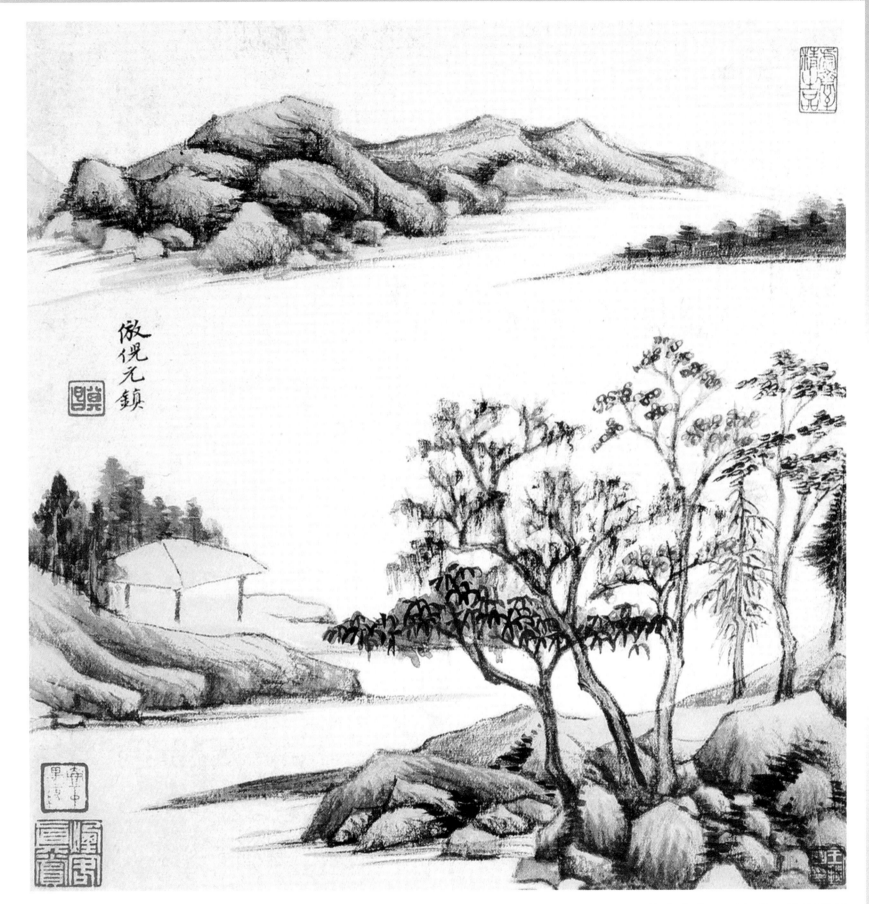

仿古山水八开之八：仿倪元镇

画面平面感强，山石屈曲的结构和笔致墨法本身所形成的节奏韵律，给人一种新奇感，有元代倪云林的清俊、冷逸。

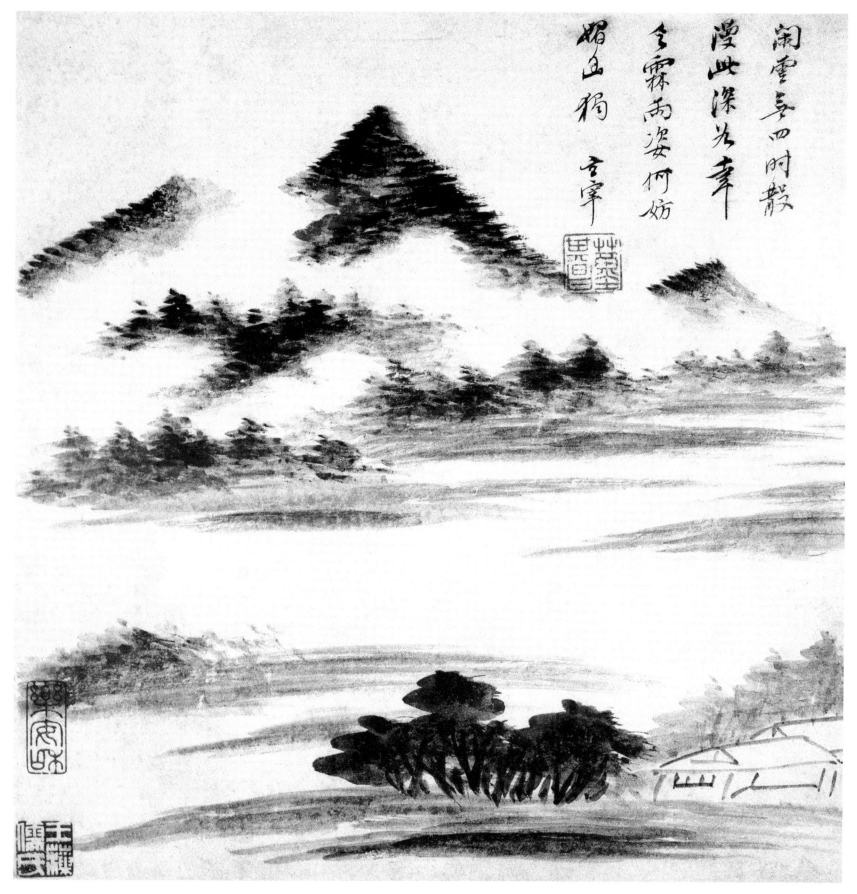

仿古山水图册之一

全幅"米点"点山、点水、点树，亭台楼阁用线描出。画面崇山峻岭、云山雾水。笔墨浓淡适宜，画面首尾呼应。

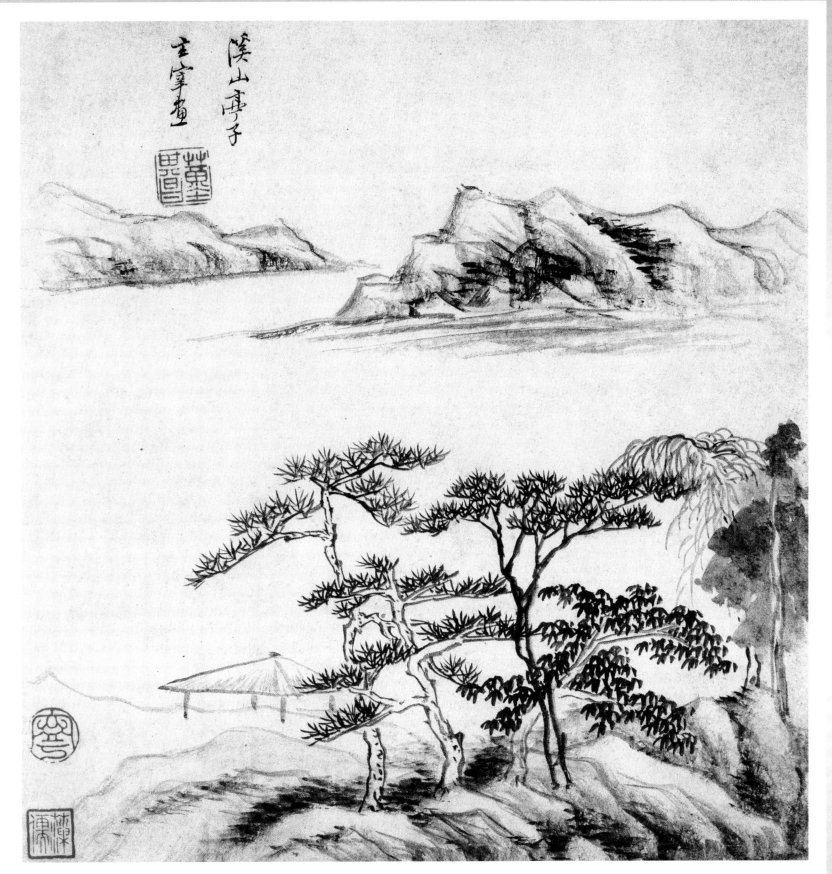

仿古山水图册之二：溪山亭子

此幅画中，董其昌用笔生动潇洒，蕴秀雅美，无丝毫雕饰之气，而墨色层次的变化，更有一种韵致与风华隐含其中。善于把书法渗透到画法之中，从而使他的画更显清润明秀，具有文人画的显著特点。

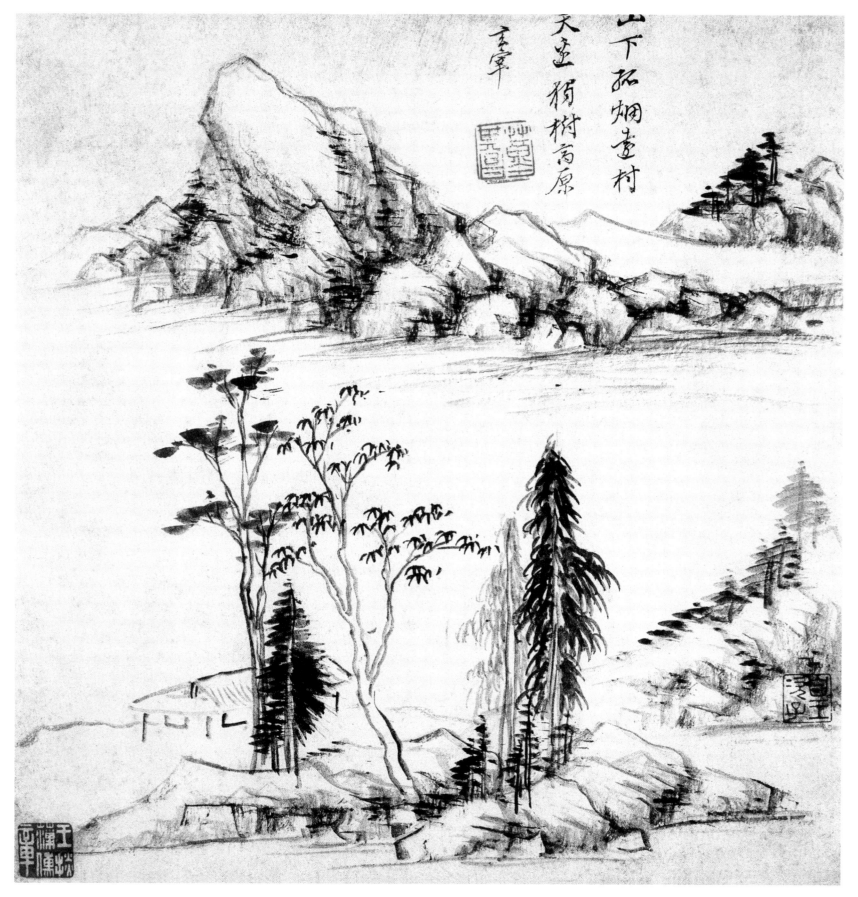

仿古山水图册之三

　　构图空阔，笔法清晰，且富于变化和立体

感，表现出一种冷逸的格调。

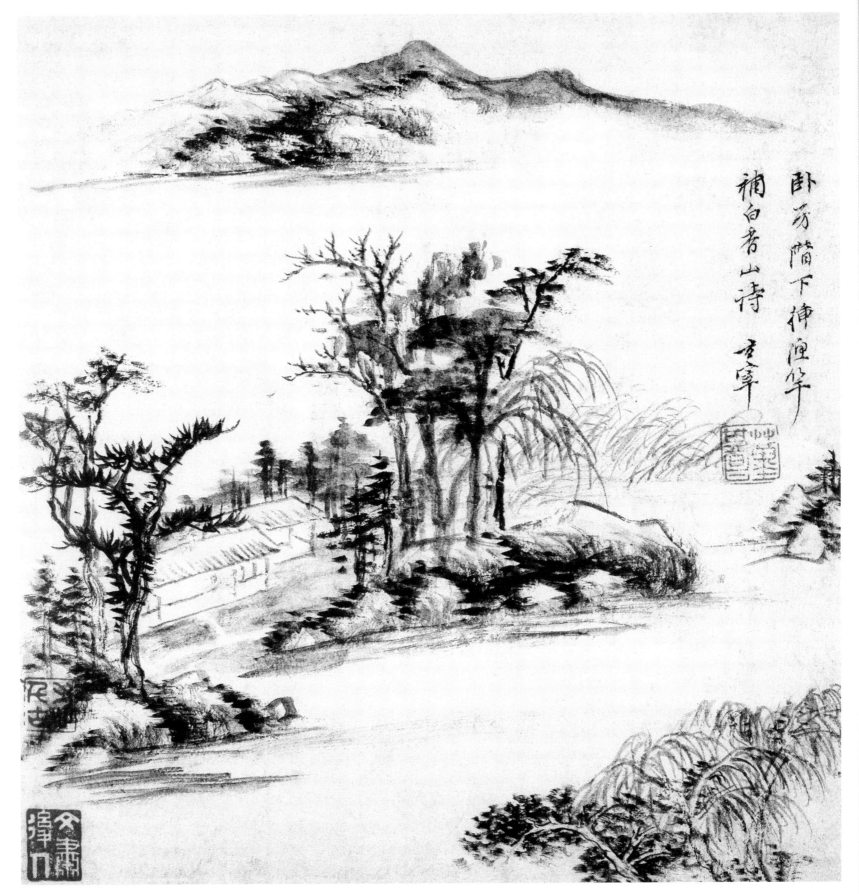

卧芳阶下挿渔竿
補白者山诗 玄宰

仿古山水图册之四

景致空阔，树木繁茂，笔墨既厚重又清灵，皴法细密，
气韵雄浑又隐含幽怨，表现了文人画的鲜明特色。

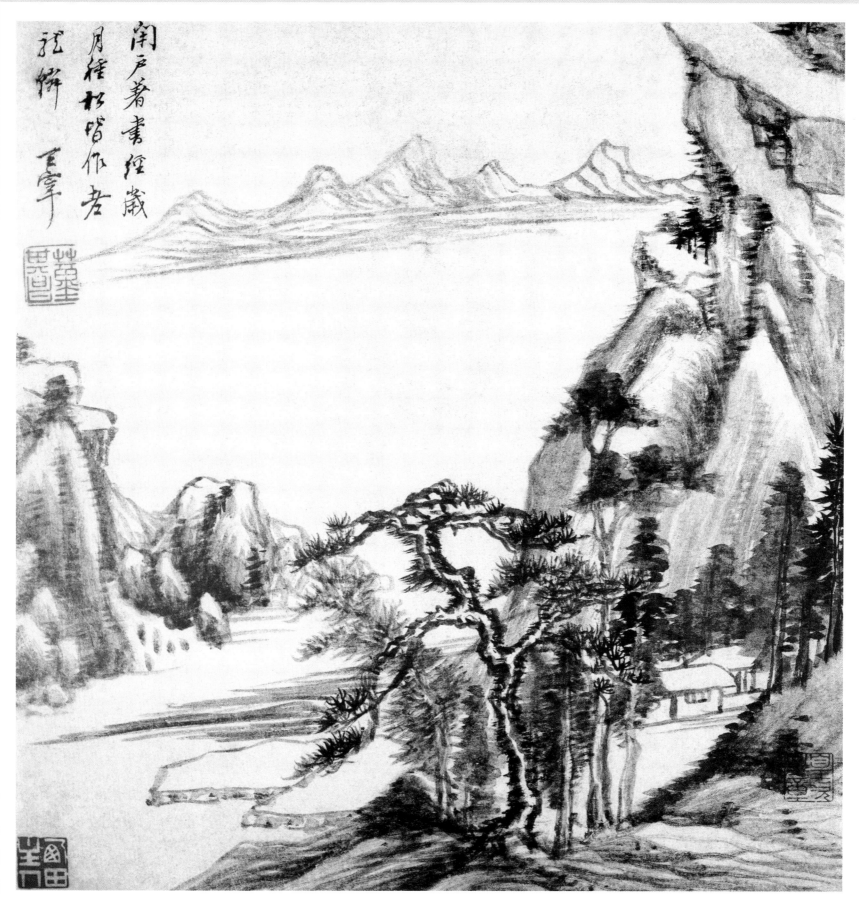

仿古山水图册之五

　　远山清淡，近处山峰耸立，树木高大。全幅
虚实有度，墨气鲜润，意境淡远。

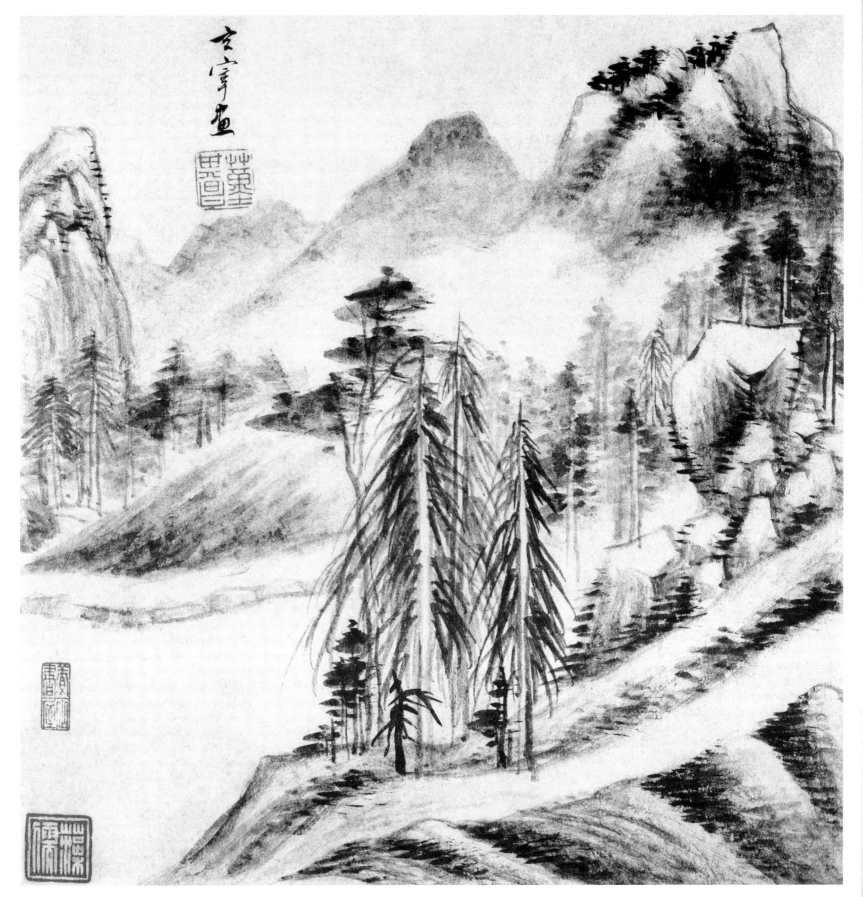

仿古山水图册之六

注重笔墨的形式美，构成古淡雅逸的意境，在简淡
的笔墨中，体现出天真、透逸、潇洒的气息。

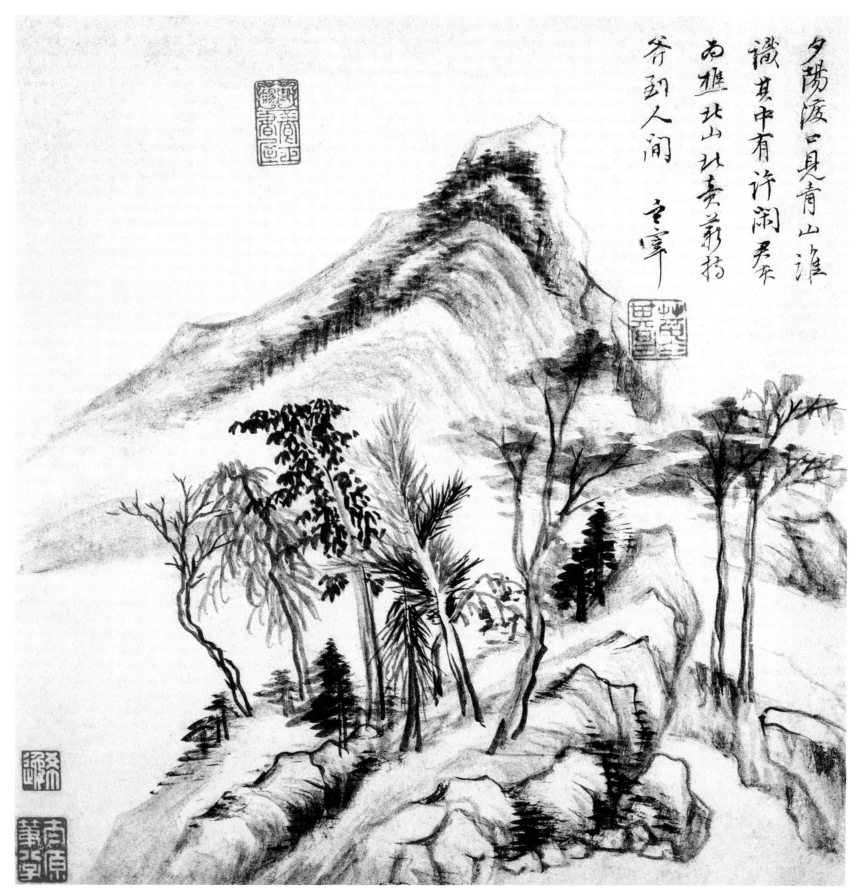

夕陽渡口見青山誰
識其中有許閑暇
南堆北山北賣薪樵
斧到人間　玄宰

仿古山水图册之七

　　以书法的笔墨修养，融会于画面的皴、擦、点、划
之中，颇具笔墨意趣，营造出古雅秀逸的意境。

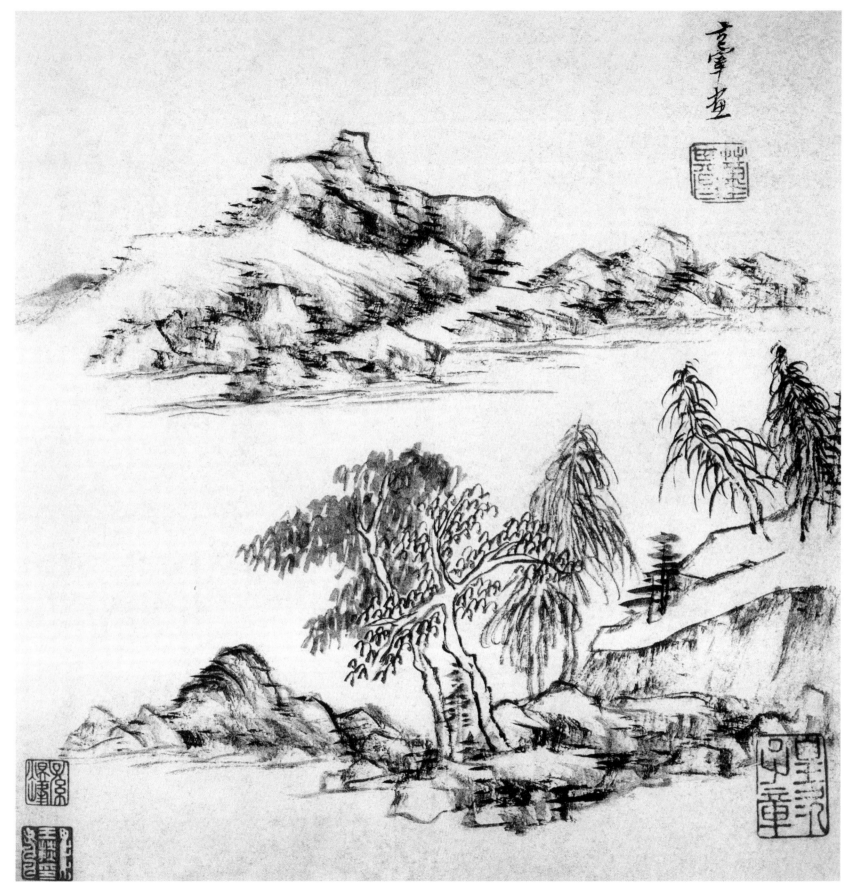

仿古山水图册之八

图中坡石逶迤，林木茂盛，水面开阔，远
岫隐现，观之令人欲游其中。

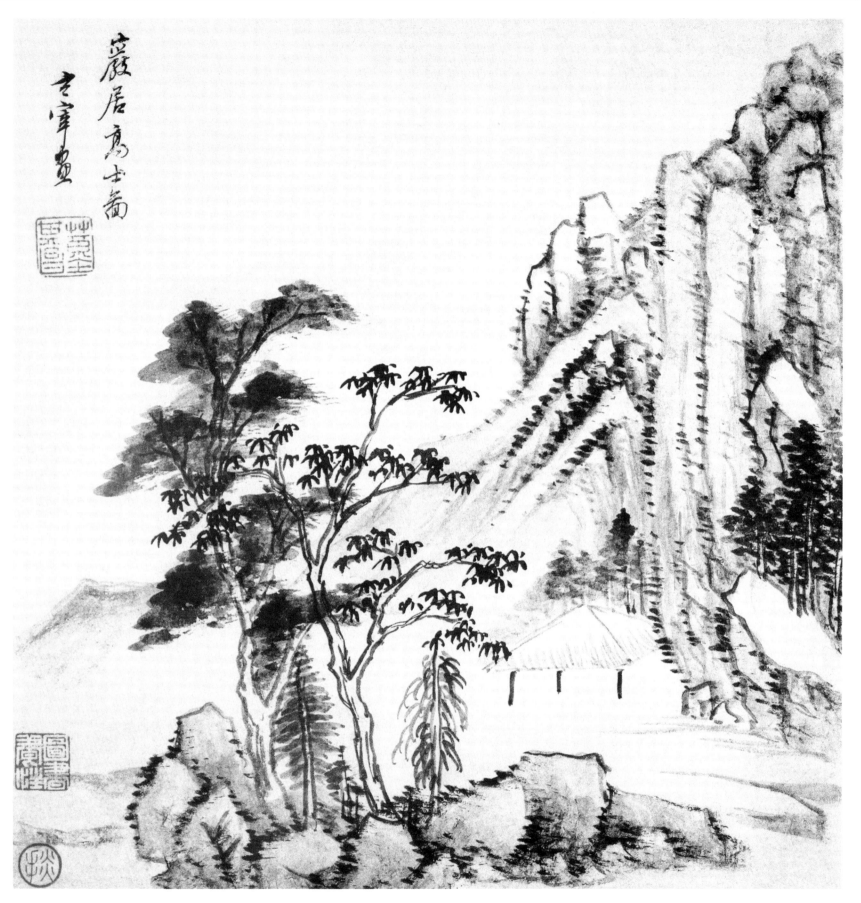

仿古山水图册之九：岩居高士图

　　画中山水树石，秀逸潇洒，具有"平淡"而又
"痛快"的特点。

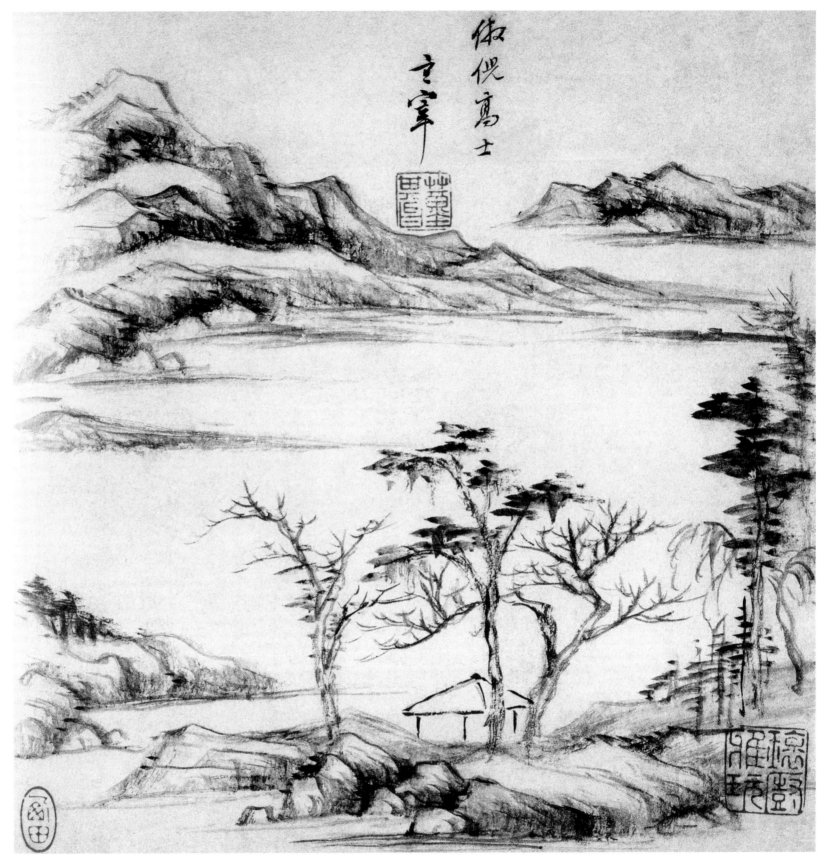

仿古山水图册之十：仿倪高士

画中有一座草堂，前有梧桐一株，高高矗立。梧桐树叶勾染精细，枝叶穿插自然得体，勃勃而有生机。院落之中杂树盛开，草堂四周湖石环绕，皴法细密，苍劲润泽。整幅作品在花木的表现技法上多皴擦，墨色清淡。

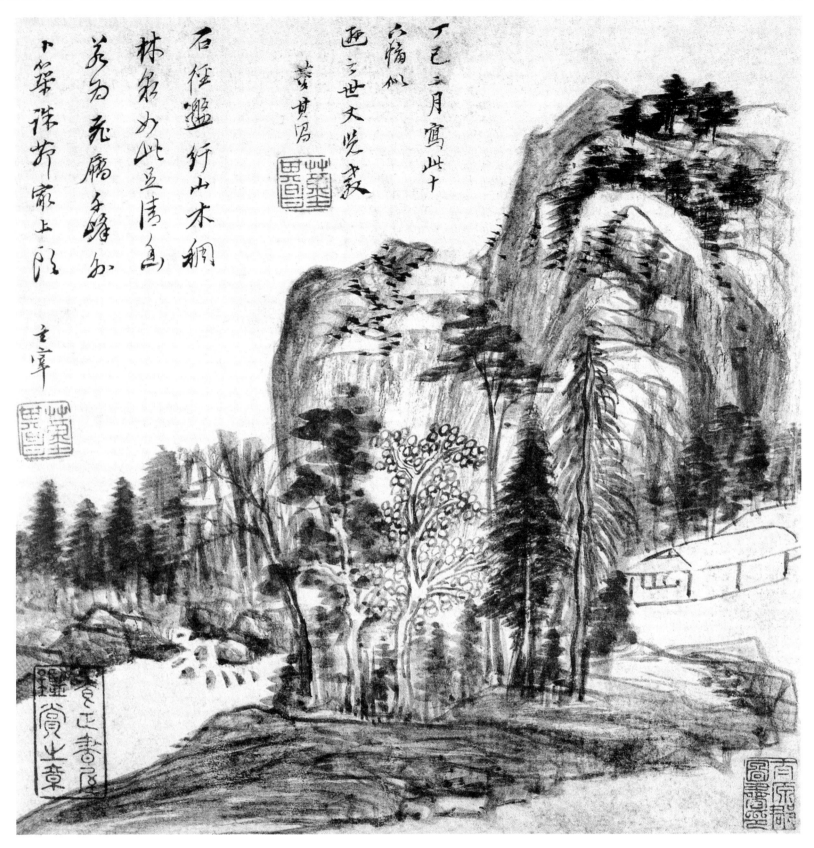

石径盘纡山木稠　丁巳二月写此十
林峦如此且清幽　六幅似
苍为元朝千峰如　西元世天览袭
筑珠节家上路　董其昌
　　　玄宰

仿古山水图册之十一

　　画面群峰耸峙，草木丰茂，幽谷间有水阁屋舍掩映。作者采用范宽的
正面大岭重山式高远构图，层次丰富又气势恢宏。山峦的皴法融合董源、
范宽二家，反映出作者以元人为宗的绘画渊源以及其晚年山水画融汇诸
家、自出机杼的面貌。

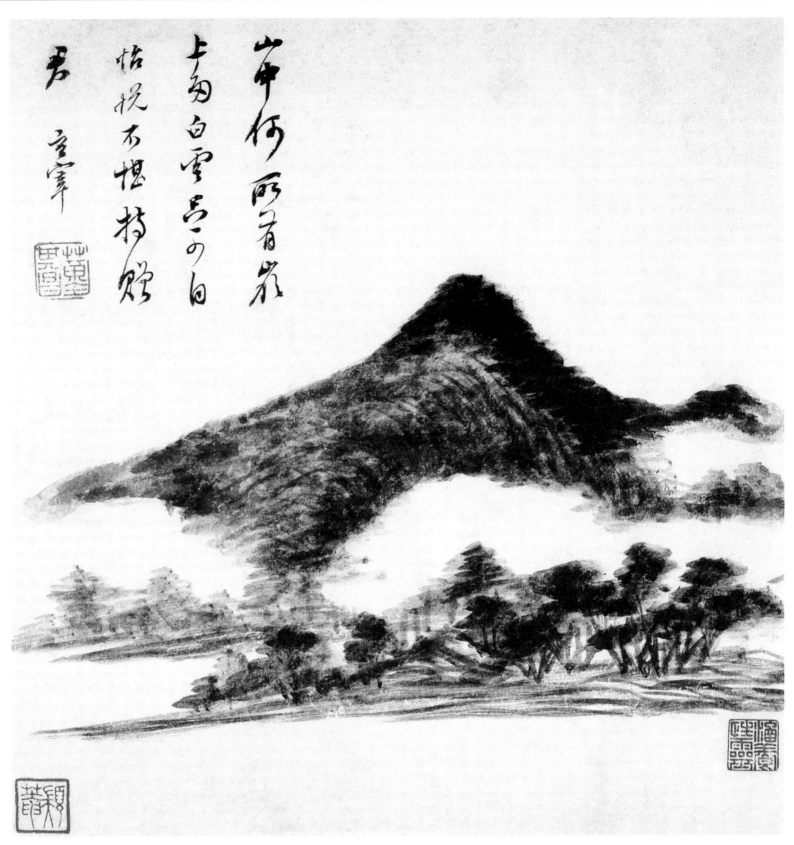

仿古山水图册之十二：

山中何所有，岭上多白云。
只可自怡悦，不堪持赠君。

本幅作品在墨的运用上，能干湿并用，干而不枯，湿而浑厚。在树、石等形象的塑造上，讲究姿态组合的形式美。

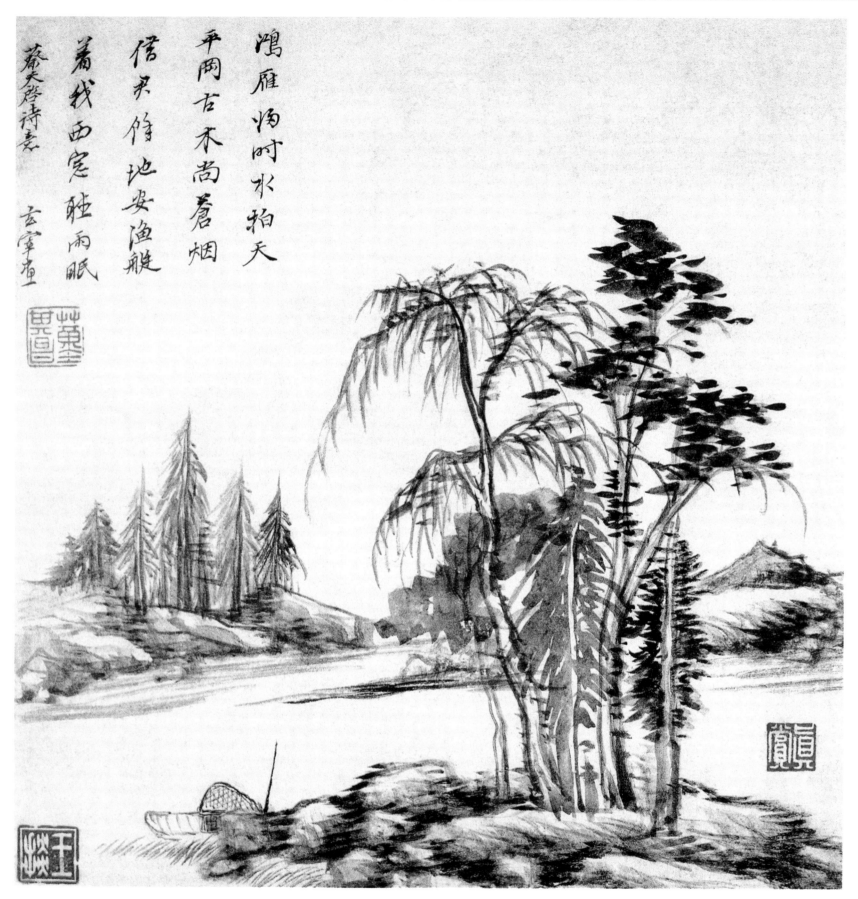

鴻雁鳴時水拍天
平岡古木尚蒼煙
借爾修地妥漁艇
蕭我西窗聽雨眠
蕘天啓詩意
玄宰畫

仿古山水图册之十三

整幅画面但见山明水净，而不闻人禽鸟兽，
幽寂之中似乎带有神秘的禅意氛围。

44

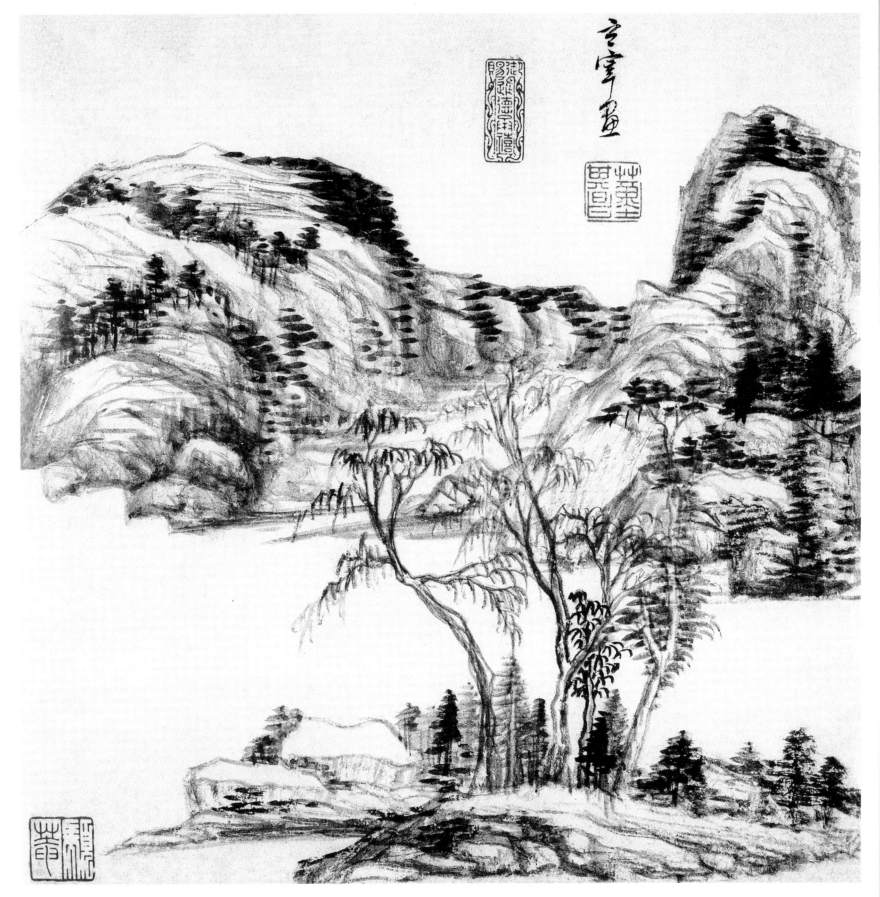

仿古山水图册之十四

笔墨苍秀，意境深远开阔，表达了董其昌

一贯的风格和情趣。

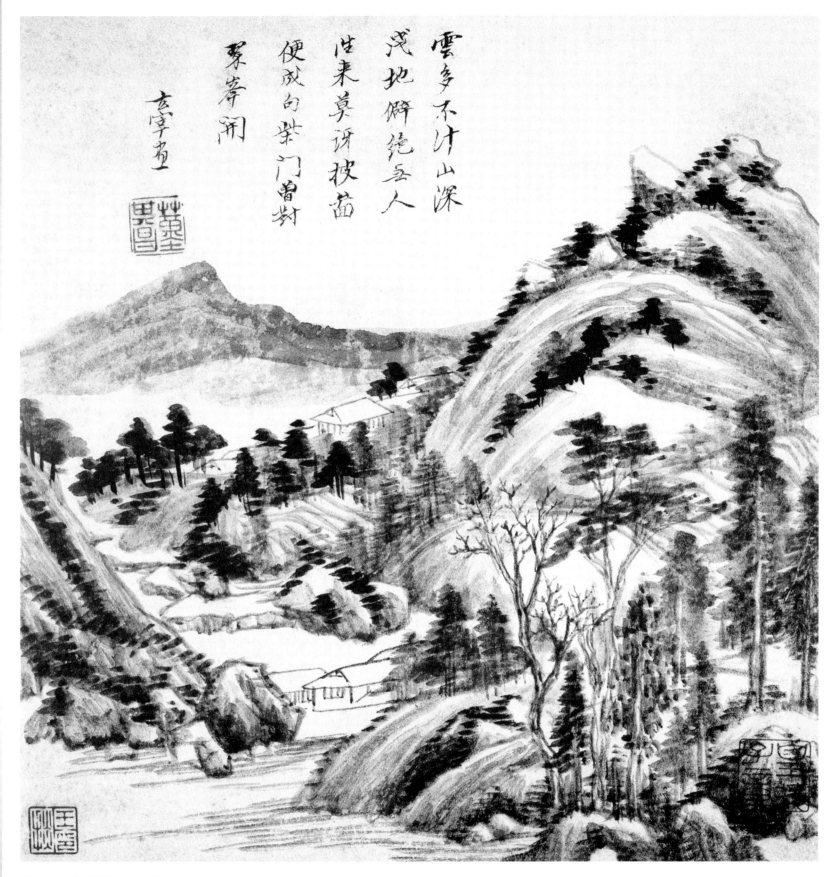

雲多不许山深
茂地僻絕无人
性來莫讶投茴
便成句柴门曾對
翠峰閒

玄宰畫

仿古山水图册之十五

　　丛林、小桥、流泉、山径，错落有致，杂而不乱。于简
淡中存韵味，于秀润中见精神。笔势潇洒而秀润，墨色透明而
凝重。

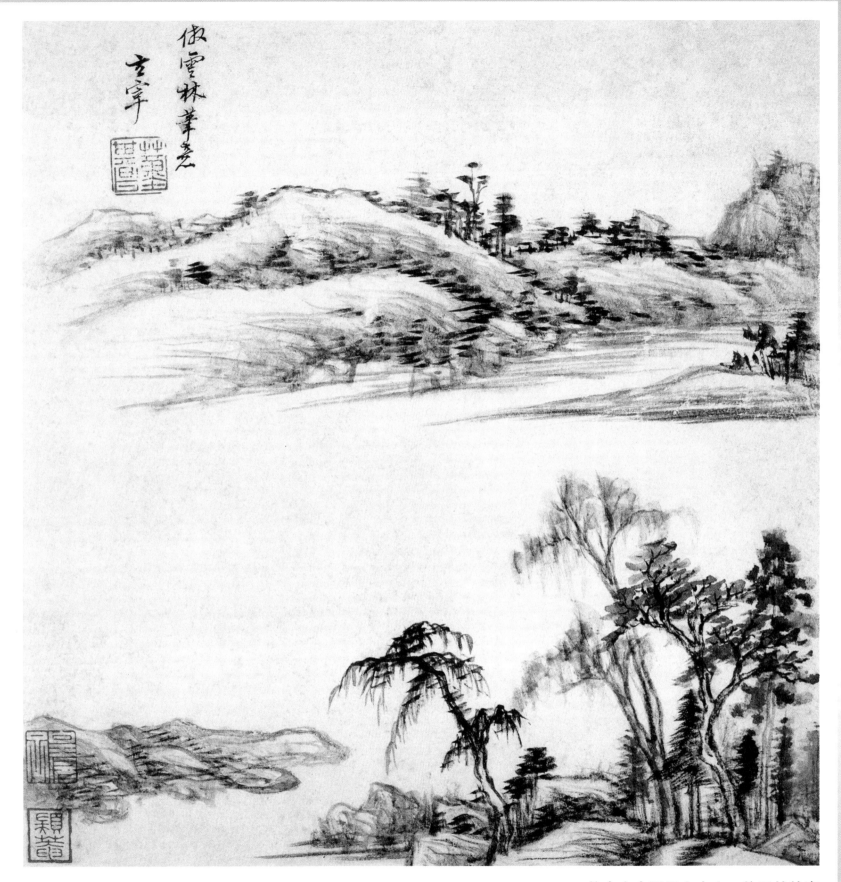

仿古山水图册之十六：仿云林笔意

此图以水墨作平远之景。画法近似倪云林面貌，山石树木皴法，侧笔为主，又自出己意。远处山峦起伏，草木葱茏，向前是一片空蒙的水面。此图先用淡墨勾稿，再以渐深的墨色反复勾摹，山石、树木无一处不精心为之。墨色富于变化，层次丰富。

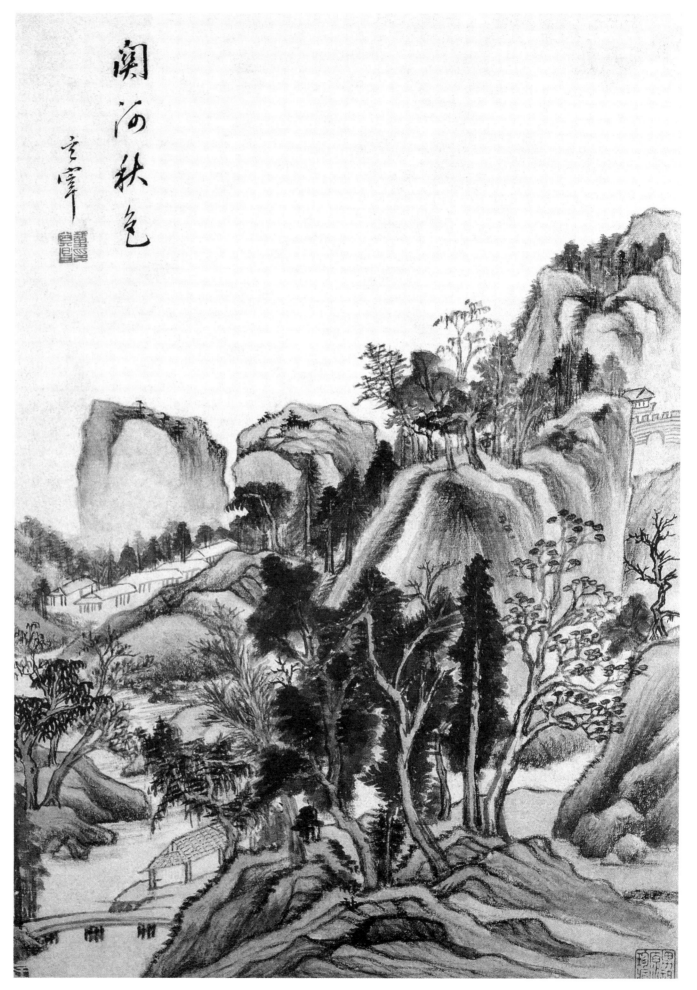

仿古山水图之一：关河秋色

此画是董其昌山水画中比较写实的一幅，画面设色古雅沉秀，山势绵延起伏，山石树木华滋秀丽，层次井然，虚实相映成趣。

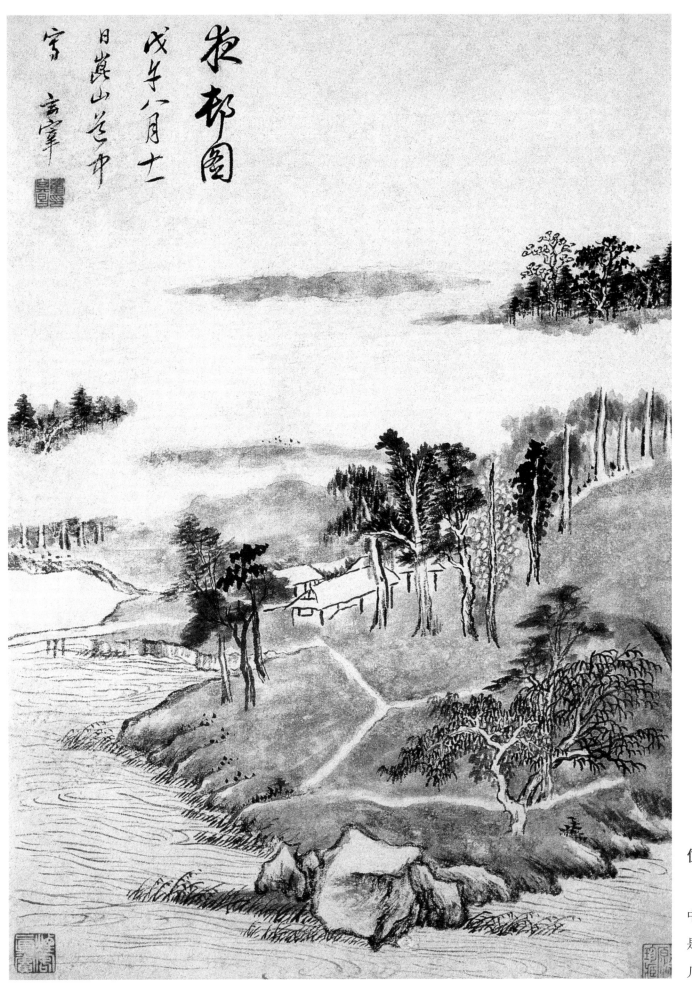

仿古山水图之二：夜村图

画面内容描绘在烟云雾霭缭绕之中的树林山色，无论是远景的群山还是近景的树石，全都被云雾掩映，其中几间屋舍更是似有若无，时隐时现。

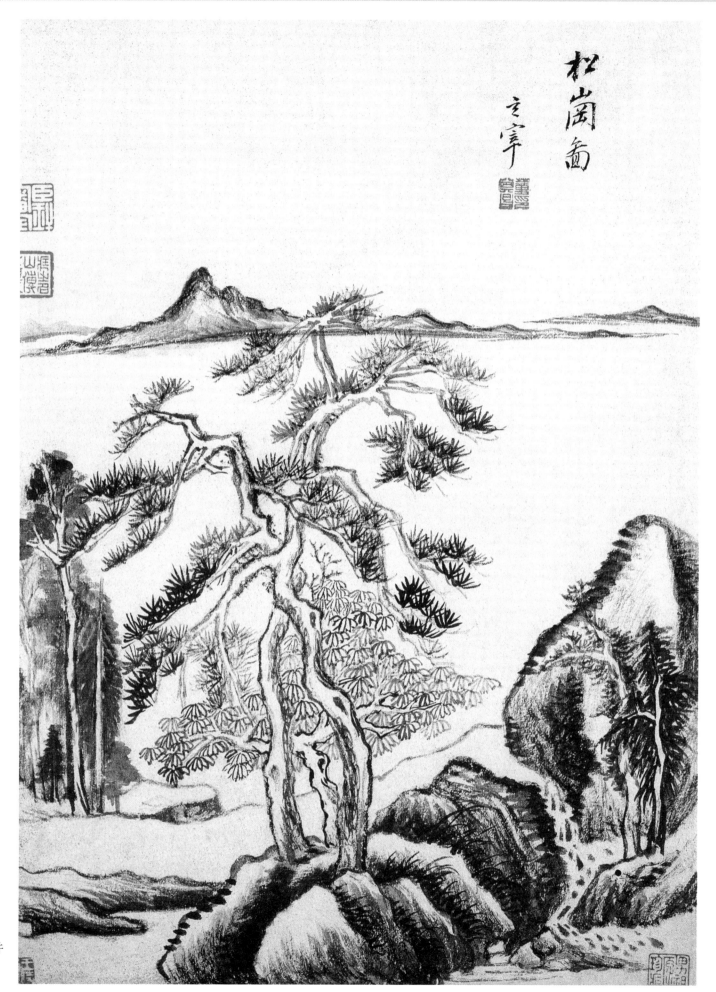

仿古山水图之三：松岗图

　　山石树木华滋秀丽，层次井然，虚实相映成趣。

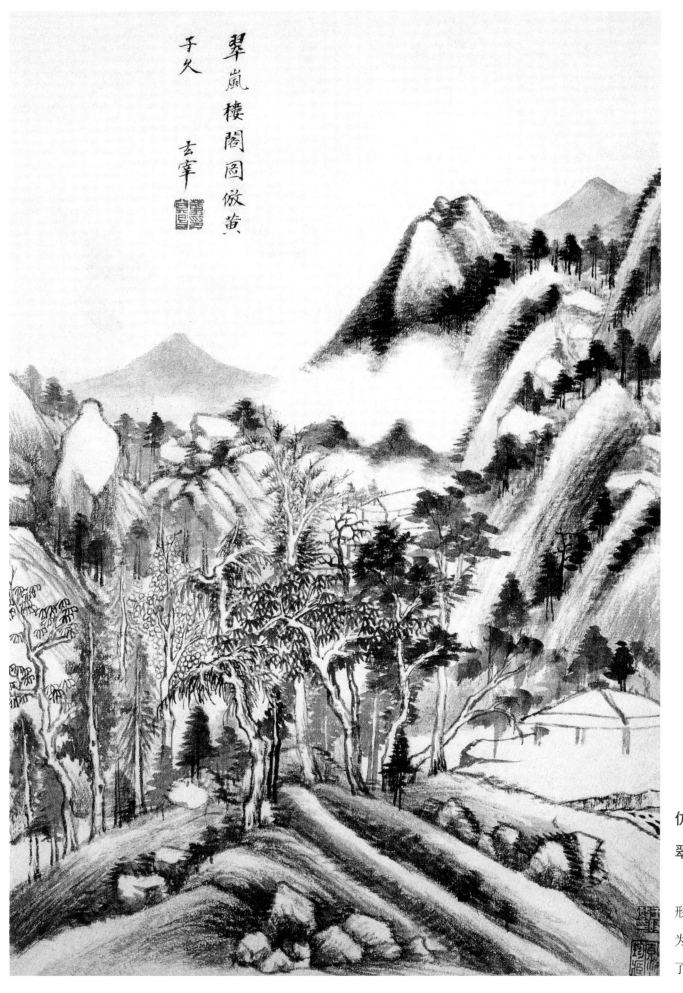

翠嵐樓閣圖倣黃
子久
玄宰

仿古山水图之四：

翠岚楼阁图仿黄子久

山石屈曲的结构和笔致墨法本身所
形成的节奏韵律，给人一种新奇感。作
为作者胸臆外化形式的笔墨，本作具有
了更独立的审美价值。

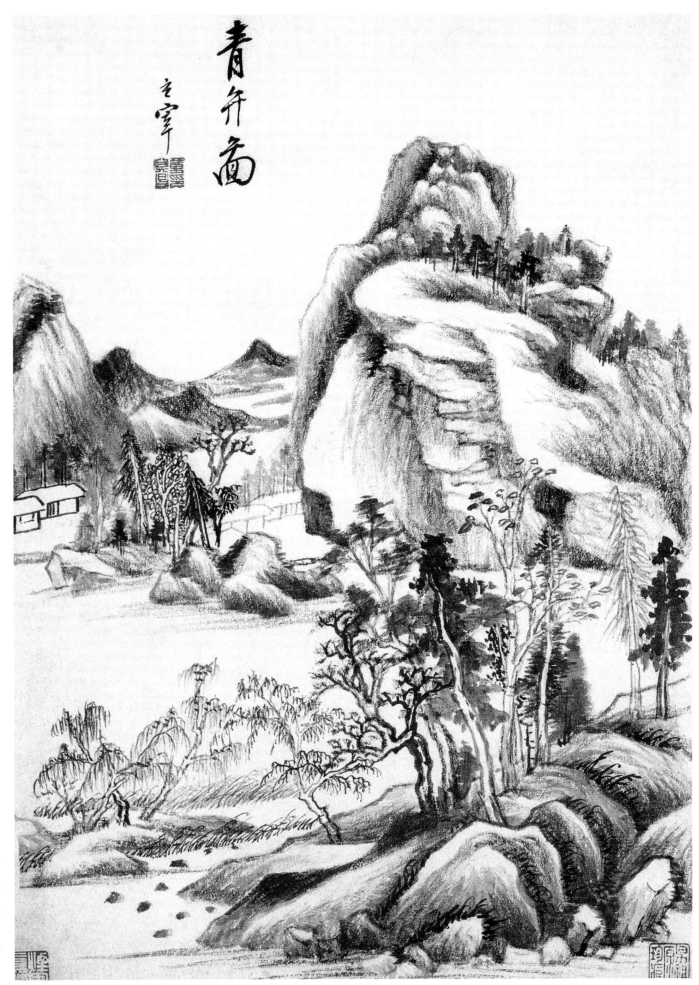

青弁畜
玄宰

仿古山水图之五：青弁图

　　整幅作品，画家用笔肯定，技巧熟练，无轻浮之感，用墨富于变化而不杂乱，画面湿润，墨气淋漓，笔势潇洒而秀润，墨色透明而凝重，体现了作者秀朗明润的笔墨技巧和葱郁苍茫的山水画风格。

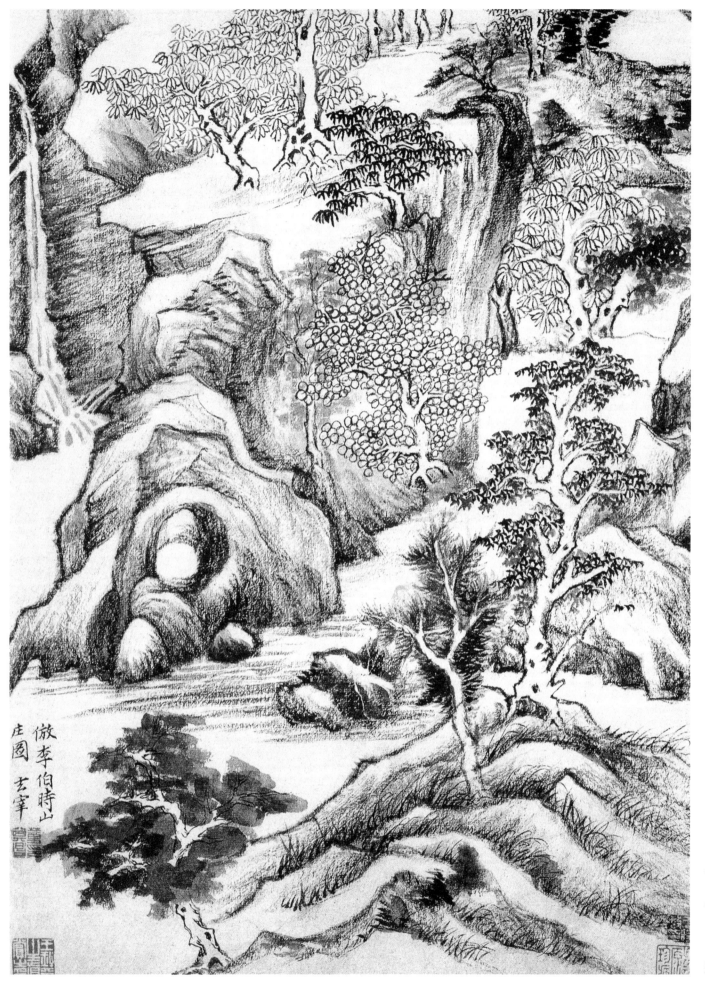

做李伯時山
莊圖 玄宰

仿古山水图之六：

仿李伯时山庄图

　　山石皴染并施，树木勾、写、
染兼用，笔法多变。

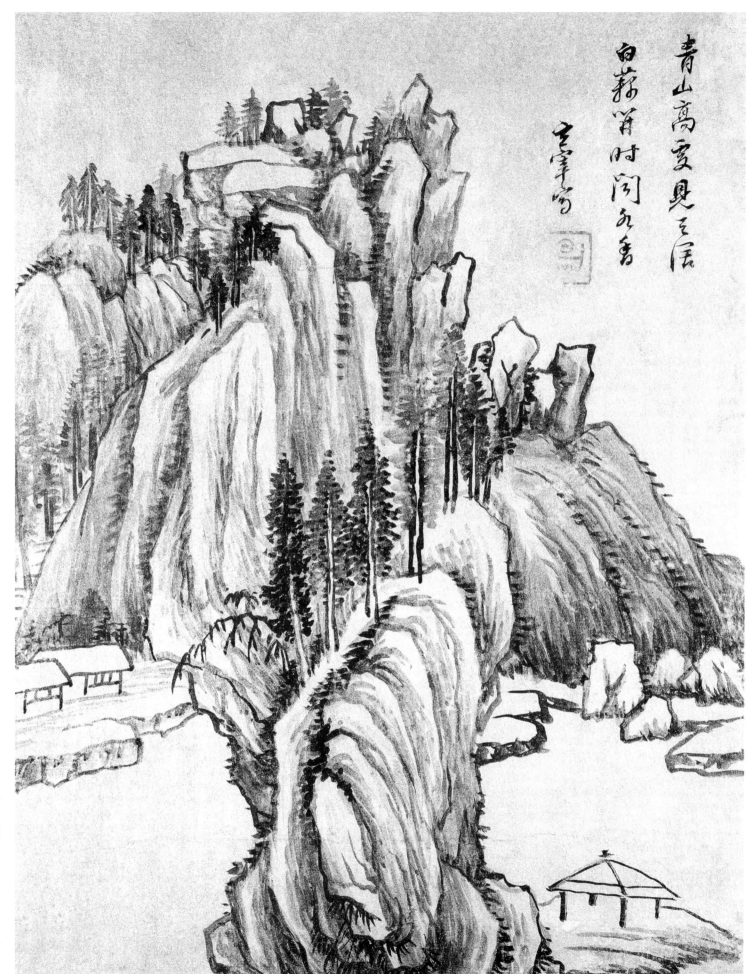

青山高處見天濶
白蘋開時閑水香
玄宰寫

仿古山水图之七：
青山高处见天阔，
白藕开时闲水香。

　　山石用中锋细笔勾
写轮廓，继以短笔浓点或
卧笔长皴表现阴阳向背。
画树运笔率意，注重枝丫
曲直姿态。整幅画体现出
从容恬静中蕴含的冲淡平
和的文人气息。

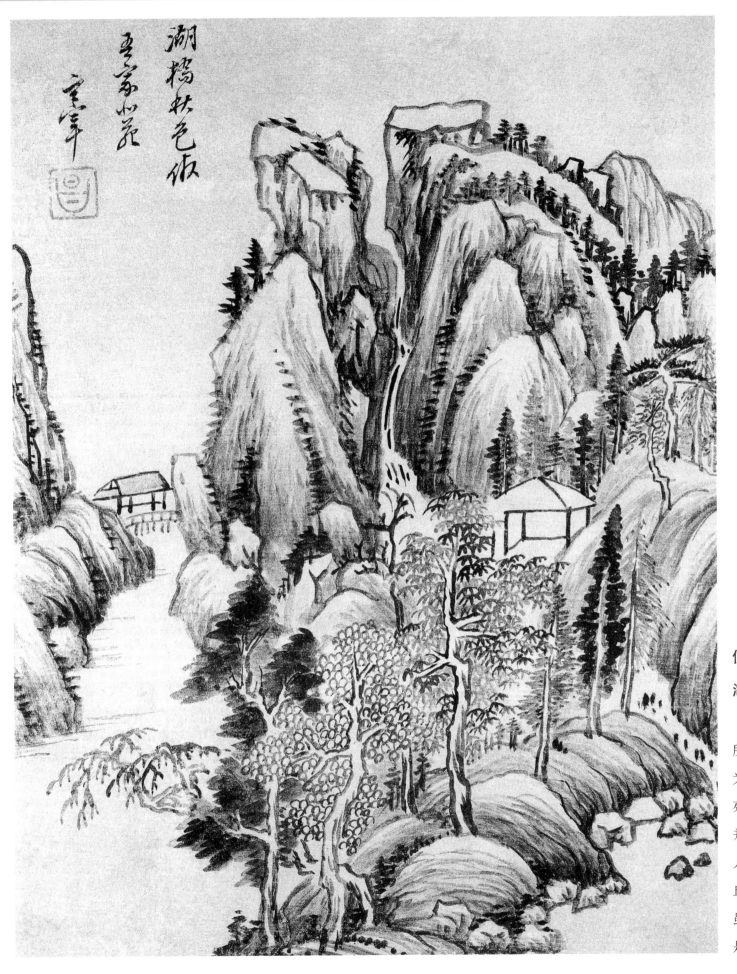

仿古山水图之八：

湖桥秋色，仿吾家北苑

因董其昌与董源同姓，所以他常常将董源亲切地称为"吾家董源"或"吾家北苑"。当然，董其昌所追法的并非董源一家，他善于运用古人的图式和笔法来营造自家的丘壑，写自家之胸臆。款识中虽云"仿吾家北苑"，其实已是董其昌鲜明的个人面貌。

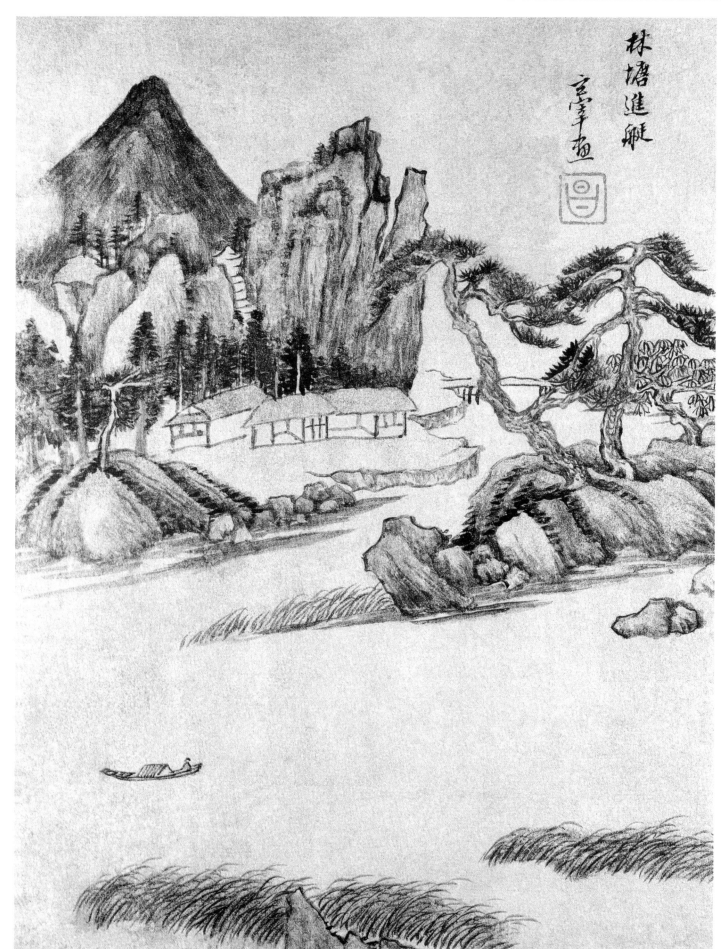

仿古山水图之九：

林塘进艇

　　此画构图取势平远，树
石简繁相参，敛放有致，在
笔势运转上更显刚健挺拔。
渲染则多湿笔浓墨，墨气纵
横，得草树、坡石翁郁润泽
之态。

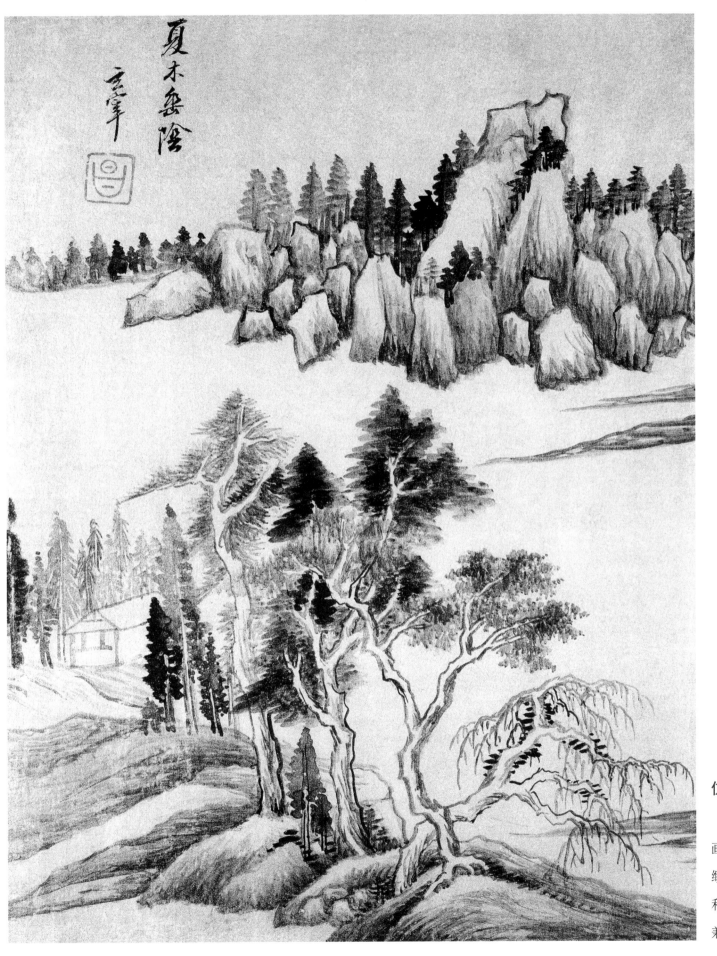

仿古山水图之十：夏木垂阴

　　此幅作品绘江南水乡风光，画面平坡野岭，湖光山色，云雾缥缈。作者用中峰细笔勾出山石轮廓和脉络，全幅墨色温润沉稳，干湿兼用，但干而不枯，湿而浑厚。

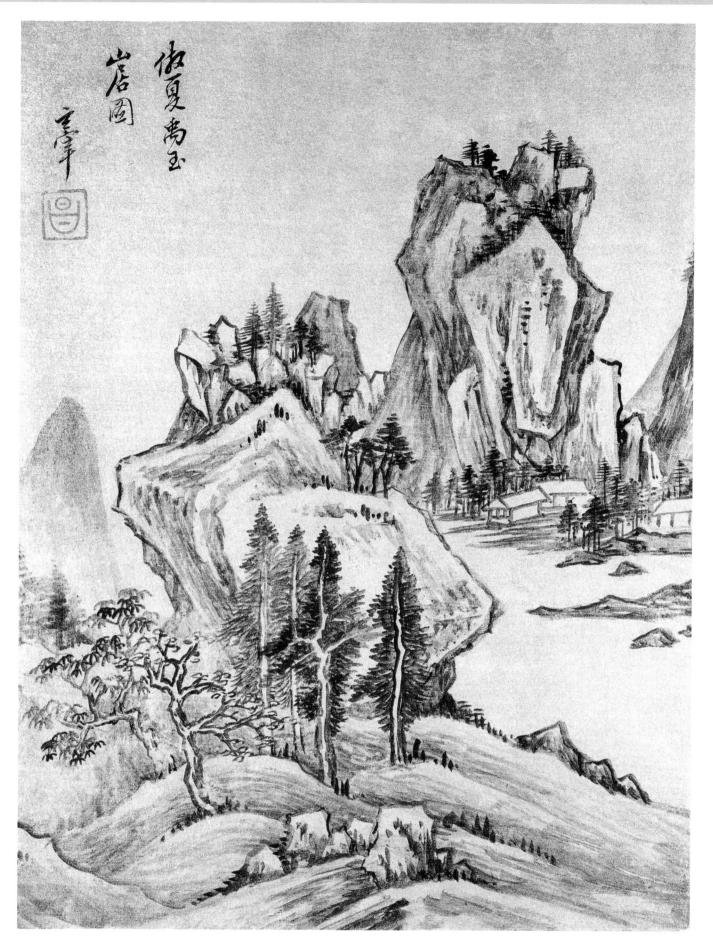

仿古山水图之十一：

仿夏禹玉山居图

　　此图写茅舍临溪，隔岸烟树迷蒙，青山如簇，一高士驾舟垂钓于柳荫之下。画笔松灵文秀，青绿设色，明丽而有逸韵。

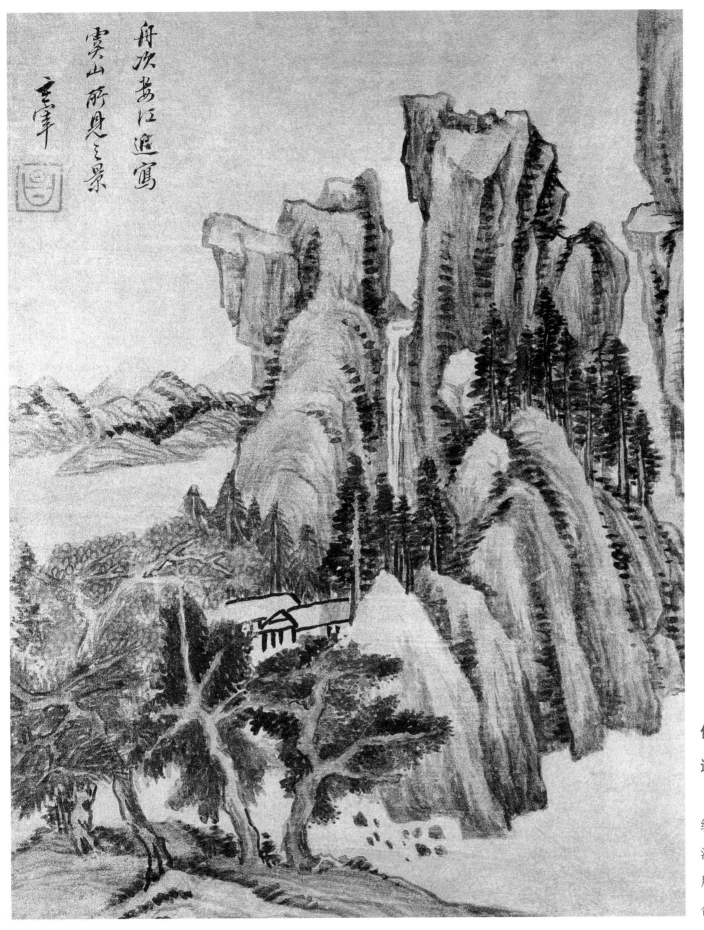

舟次娄江追寫
雲山所見之景
玄宰 [印]

仿古山水图之十二：舟次娄江，追写虞山所见之景

峰峦重叠，林木葱郁，屋舍点缀其间。构图紧密，兼用高远与深远法，讲究开合起伏。干笔、湿墨并用，青绿、浅绛结合，多种画法融合。格调清秀精致，高逸淡雅。

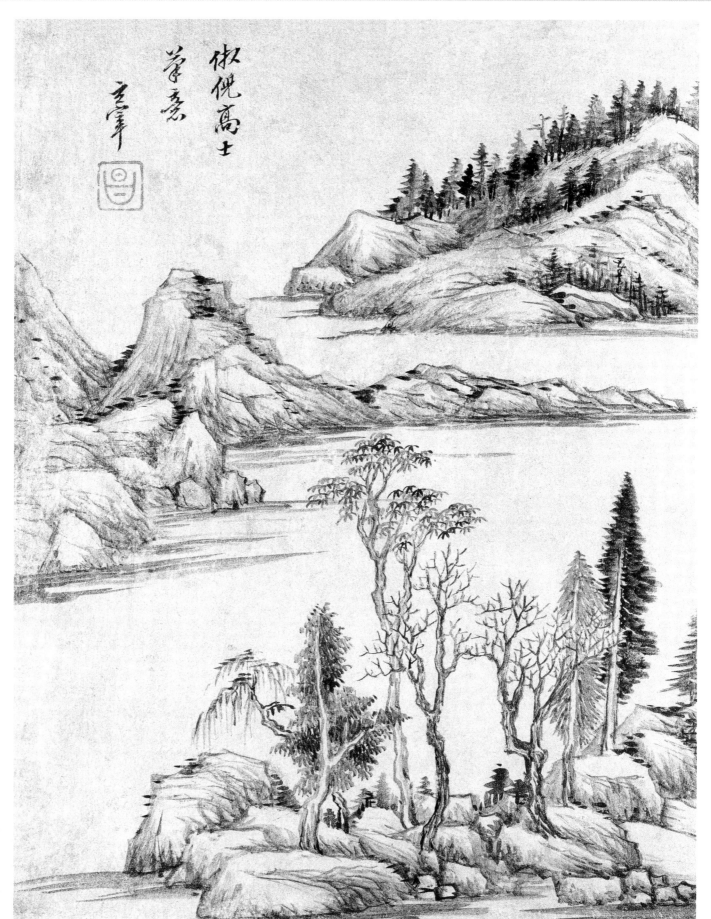

仿古山水图之十三：

仿倪高士笔意

　　图中体现出古雅秀逸的风格，富有笔墨意趣，又表现出一种平淡、天真、古拙的意味，作者既注重师法古人的传统技法，又能够超脱窠臼，自成风格。

山水图册

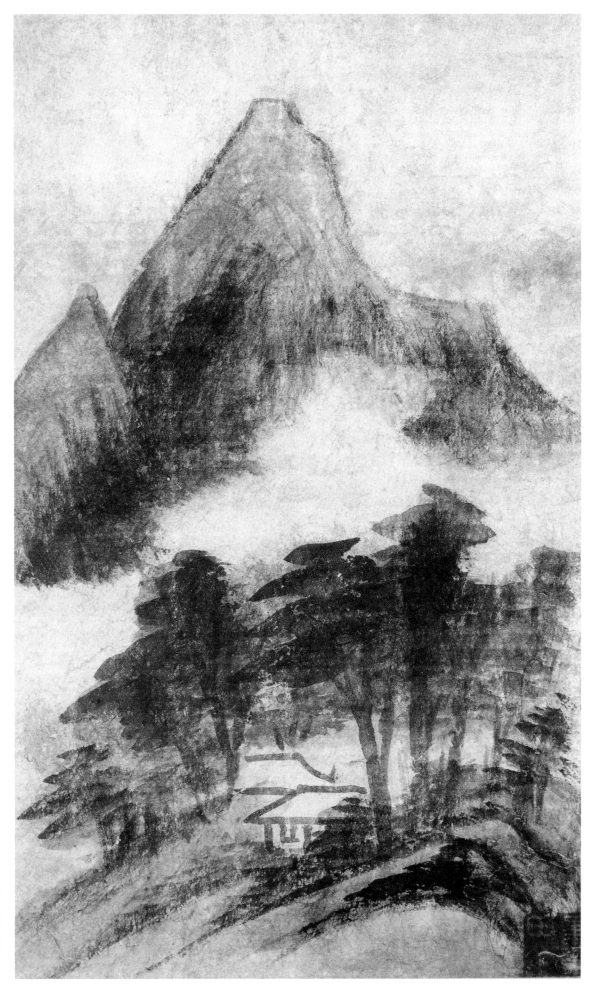

山水图册之一

此作设色轻丽明亮，色墨之间互为融
洽又见骨见笔，皴法则一反常见的披麻皴
而兼用折带皴的手法，近景的树法则穿插
得宜，层次分明。整幅作品意境超然。

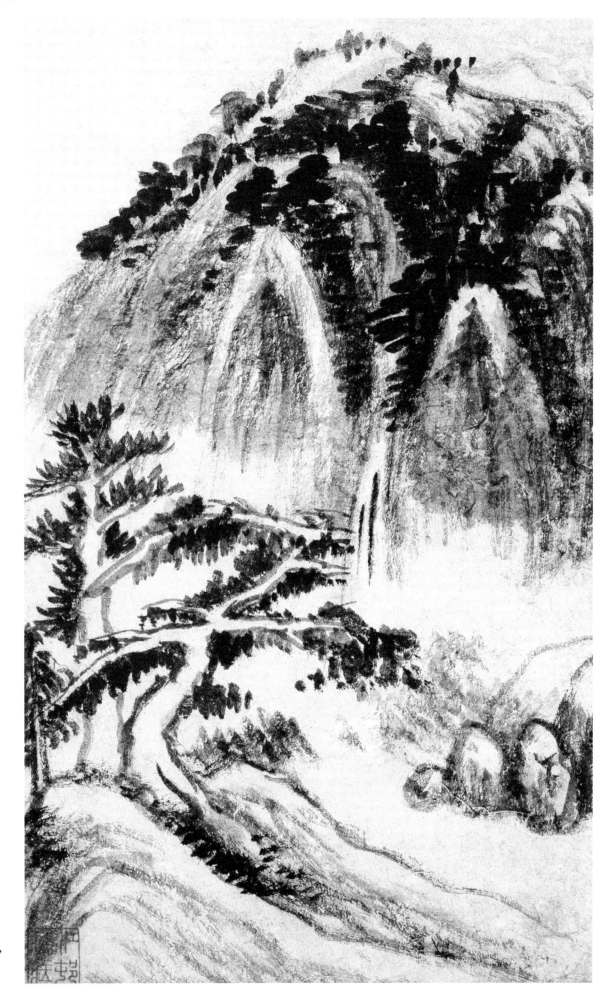

山水图册之二

用笔勒形时取生涩之势以求朴拙之美，整体墨色浑厚苍润，层次丰富。

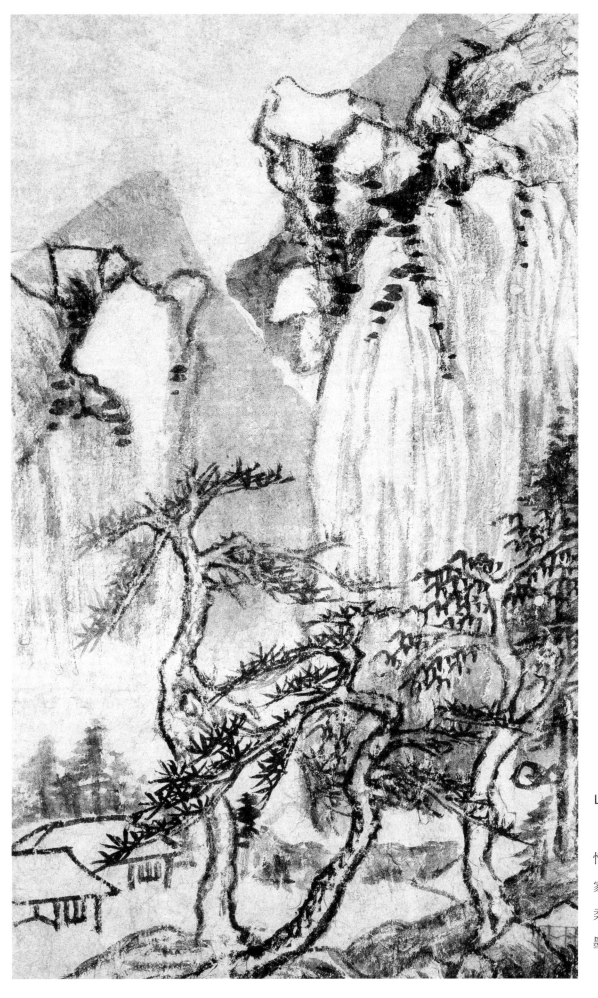

山水图册之三

董其昌在此画作中，寓情于景，借画寄情，并且糅合了巨然、王蒙、倪瓒等前代名家的笔墨精髓。他坚持以书法入画，运笔刚柔相济，转折顿挫灵变，凸显笔法骨力，笔墨纵横交错，看似疏简，实则厚重。

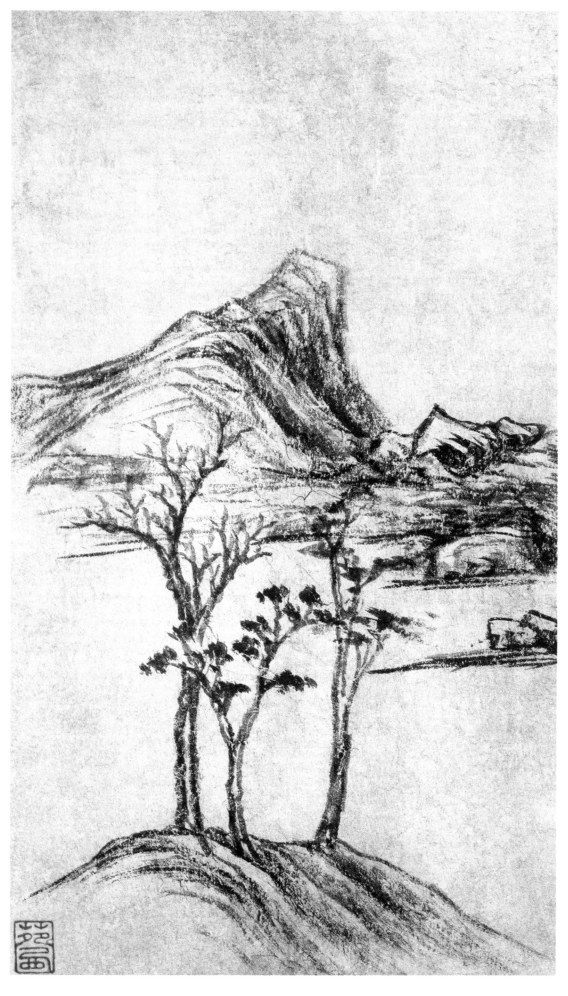

山水图册之四

　　远处山峰耸立，近处杂树挺拔，中间不杂一物。意境清冷，用笔简劲有力。

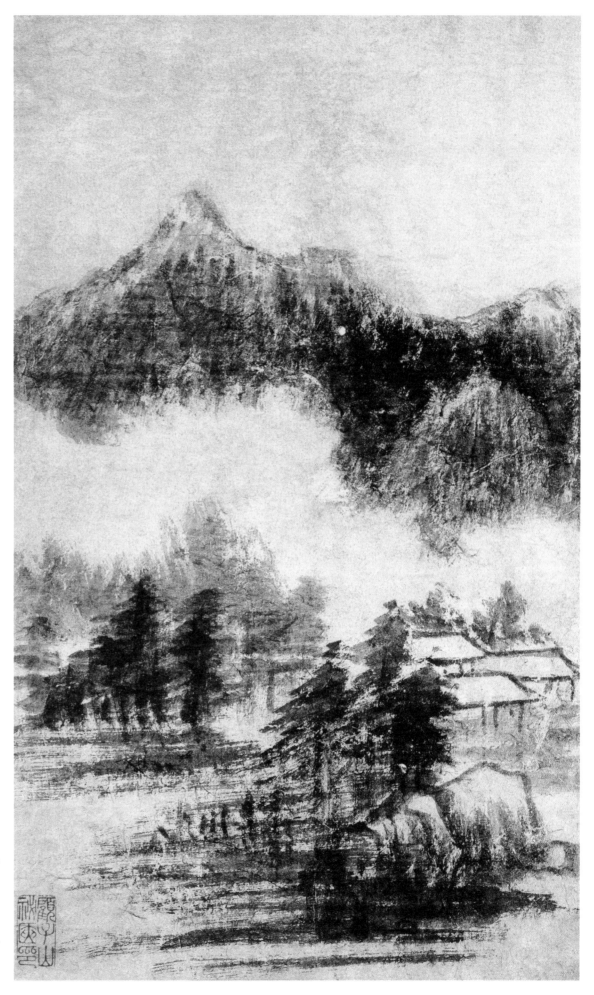

山水图册之五

丛树以重墨为干，挺拔而秀逸。
浓淡相间的墨法点树叶，葱茏蓊郁，
浓荫笼罩。淡墨烟岚，浮于山间，萦
转缥缈，似入仙境。

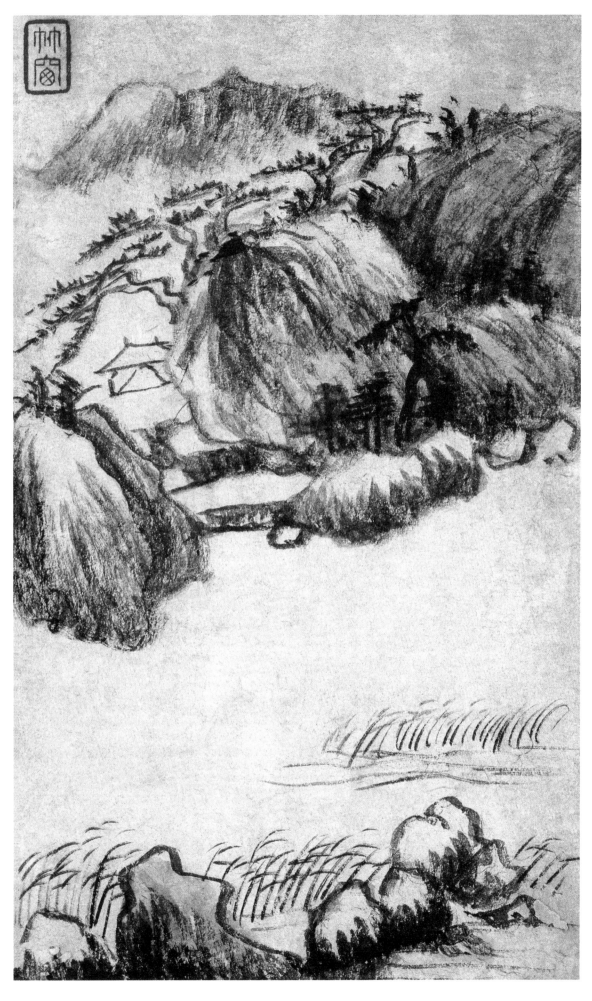

山水图册之六

　　图中峰峦起伏，林木葱郁，溪水潺
湲，茅屋草舍点缀其间。画家以深远法
构图，运笔疏淡，用墨细润，得倪瓒遗
韵，具秀逸清幽之气韵。

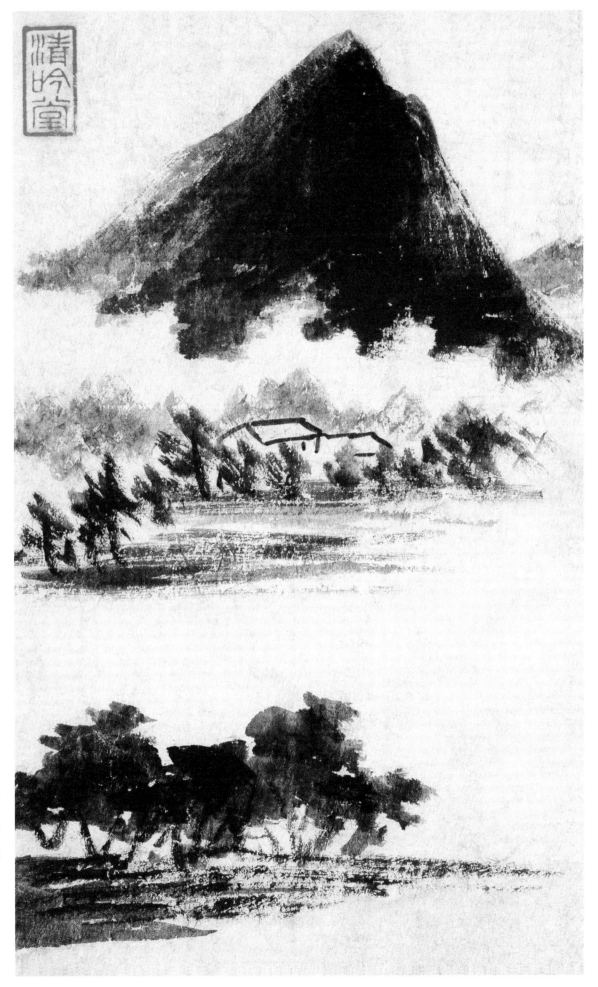

山水图册之七

仿米氏云山立轴，于简洁疏阔中现平远高峻之气度。画面下部左起安置坡脚丛树，顺势向右，隐显屋宇桥梁。浓墨皴点，苔草茂盛。画幅中上部，高耸数峰，近浓而远淡，层次分明。横点温润而坚实，山体凝重而皎然。轻岚逶迤，云雾显晦。

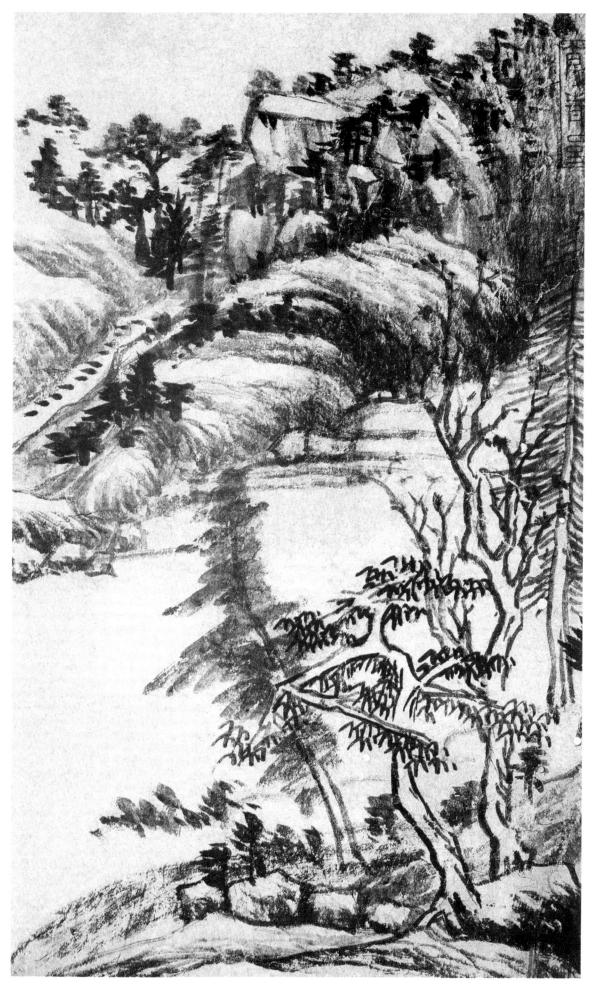

山水图册之八

笔墨简单，但神韵、骨力俱足。用笔爽利遒劲，又含蓄灵秀，面貌清丽，有咫尺千里之势，给人以深远宁静的感觉。

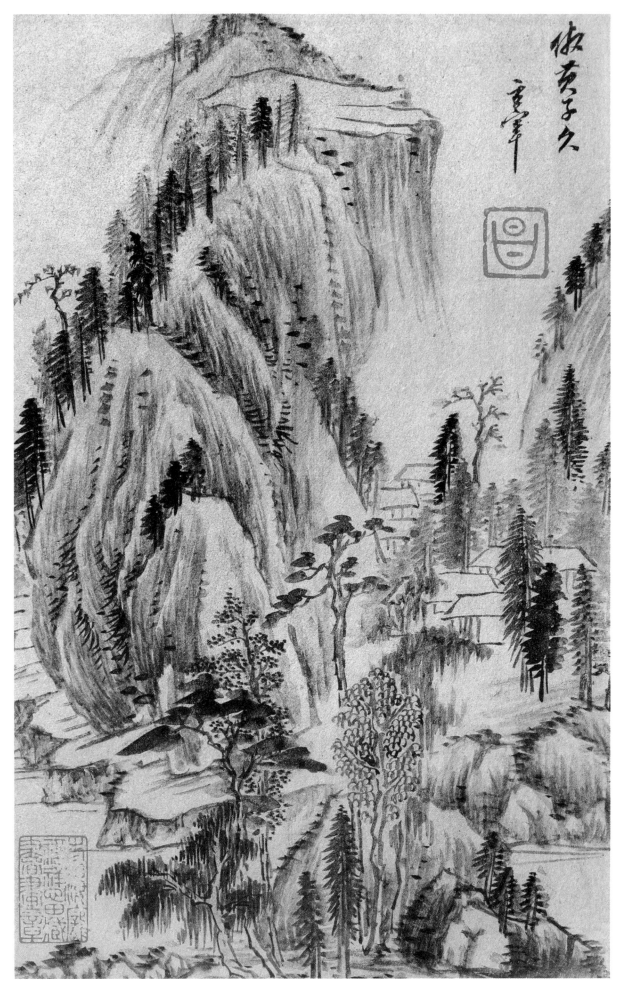

山水图册六开之一：仿黄子久

披麻长皴是黄公望表现葱茏蓊郁的江南春秋之多见手法。董其昌深得其意，写来一样清灵优雅，婉转生姿。其叠石成峰，积木为林，神与心会，浑如天然。

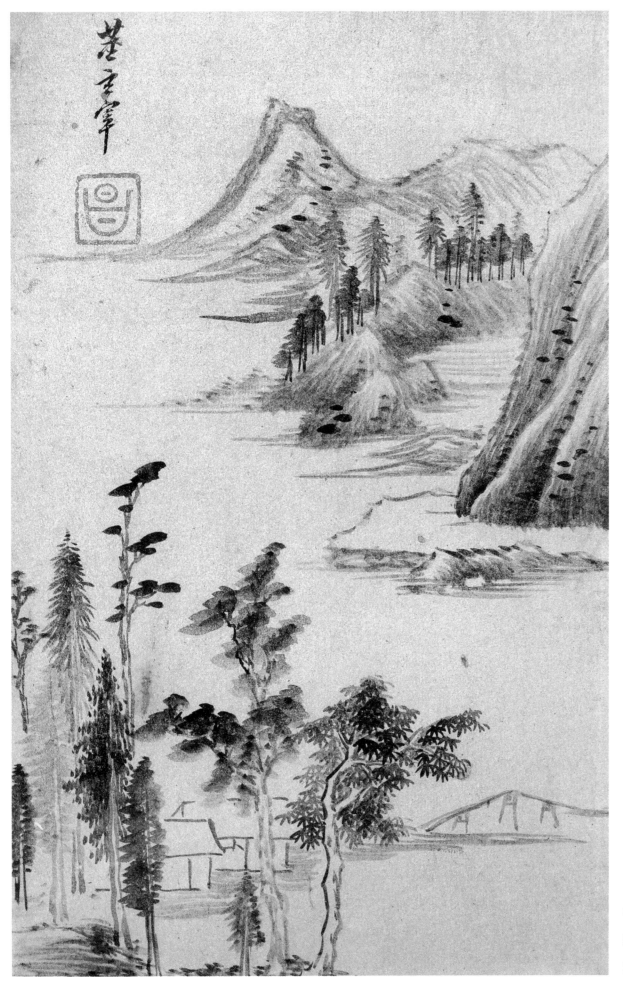

山水图册六开之二

本幅近景画丘坡茅亭、高树疏林，中部为碧波平湖，远处绘峰峦苍莽、草木华滋。用笔松秀灵活，用墨清妍润泽，意境萧散飘逸。

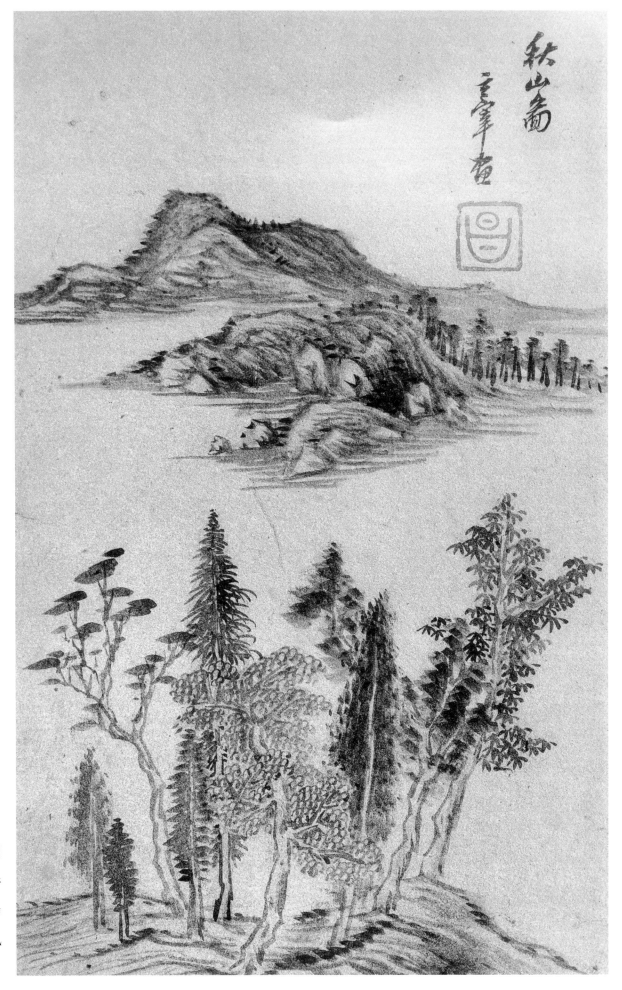

山水图册六开之三：秋山图

全画构图严谨，山水树石的运笔转折灵变，墨色干湿浓淡，层次分明，生拙中带清隽雅逸之致，为董氏山水画的典型风格。

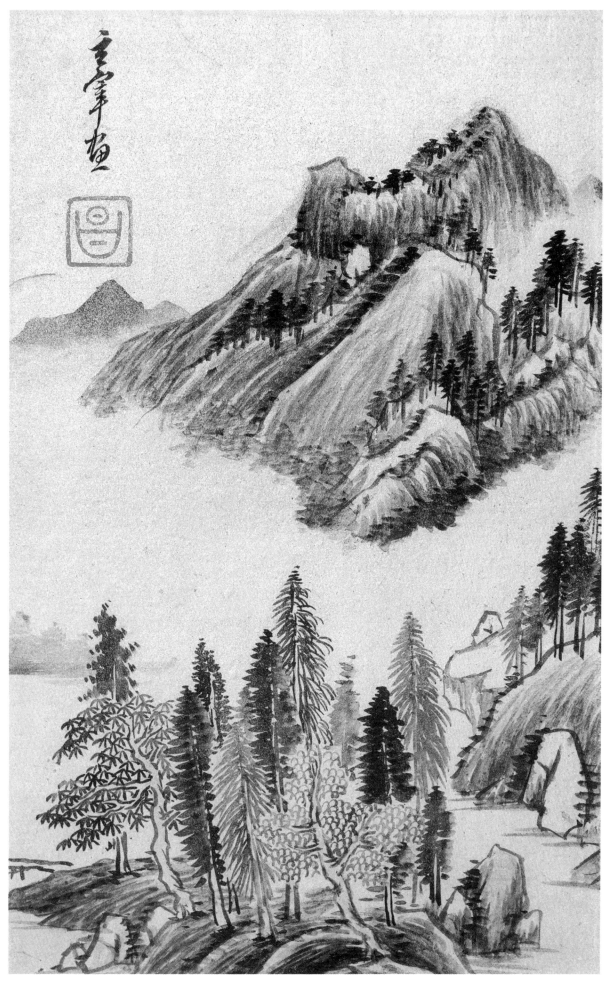

山水图册六开之四

　　山石以淡墨勾皴，兼卧笔横锋苔点，圆浑秀润，"山似画沙"。远树以横笔点叶，概括取像，初看似随心所欲，草草而成，细看章法严谨。

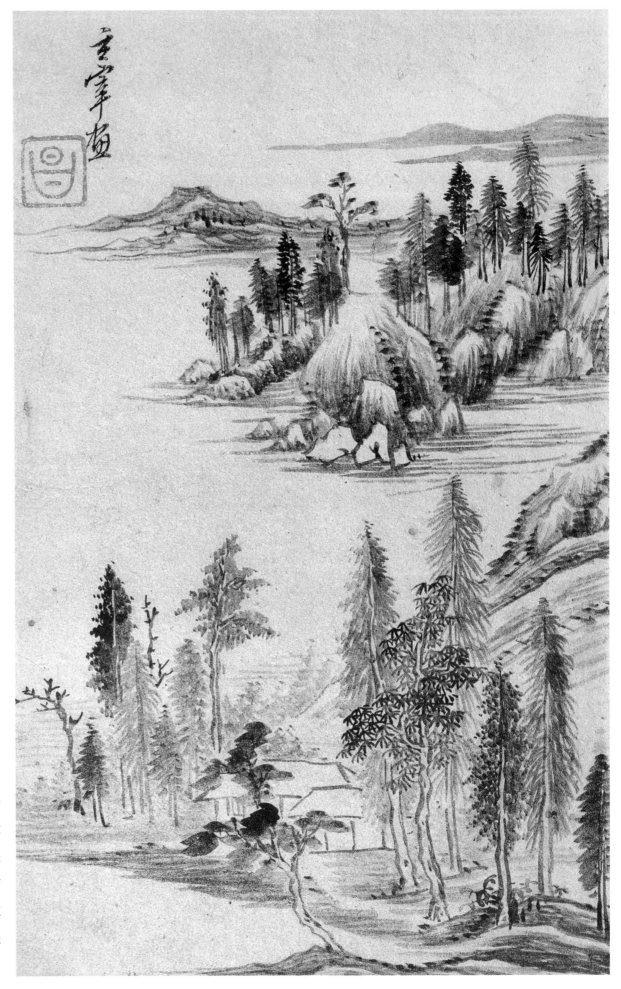

山水图册六开之五

布局近坡树、中水、远山的三段法，画幅近景坡上数株杂树挺立，水墨横点与竖线点染树叶，虚实相生，树荫下，白屋两三间。通幅水墨，平淡天真中蕴含着温和文雅，寂静空旷中透着禅宗的玄机妙理。

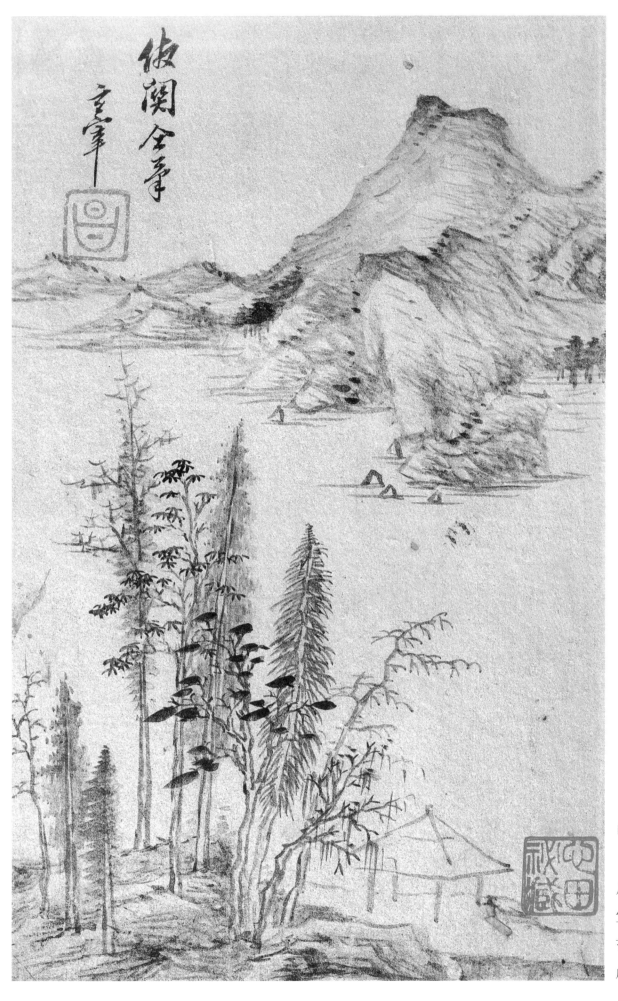

山水图册六开之六：仿关仝笔

以渴笔勾勒峰峦山石，皴擦的运用极其到位，而线条流走轻快，疏密得宜。远处山石的凹凸明暗，则以横点巨苔，配上淡墨直皴的层层渲染加以完成，显得意境朴厚深邃。

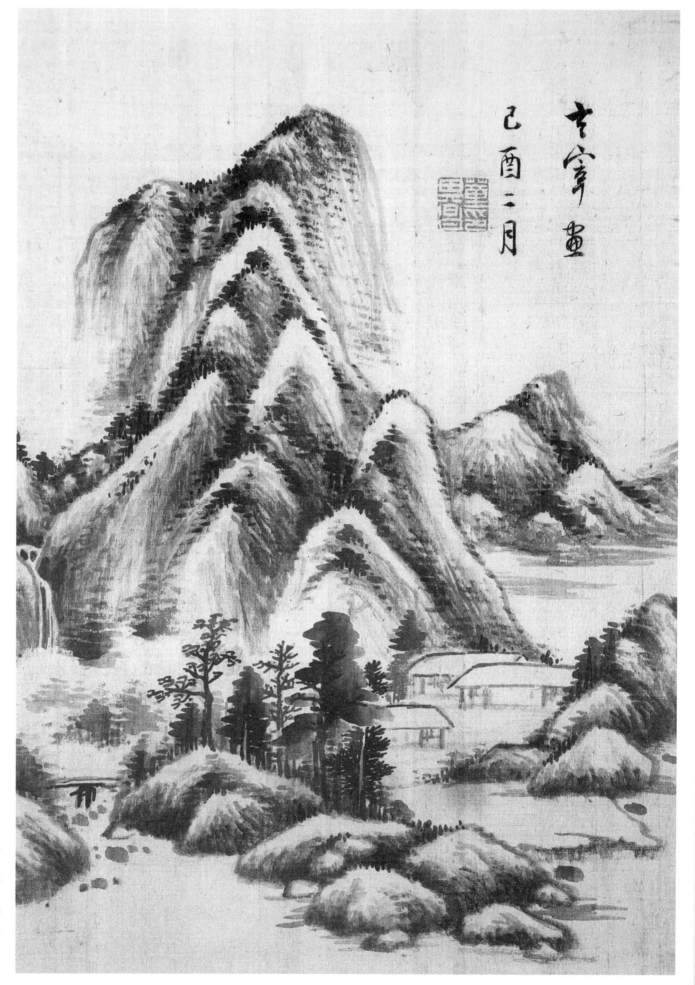

玄宰畫 己酉二月

山水图册十开之一

全幅山石树木上下相对，左右开合，浓墨留白强烈对比。成功运用水墨浓淡干湿及点线技法，呈现江南山水秀润华滋之态。

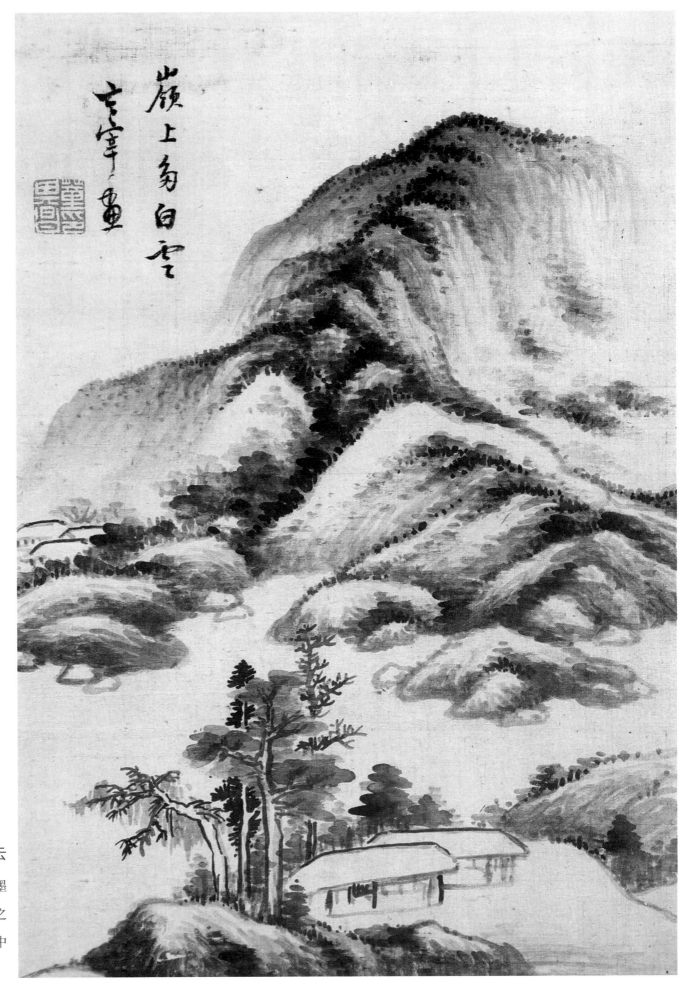

山水图册十开之二：岭上多白云

　　此画表现笔墨为长，尤见笔墨特色，笔墨秀逸，墨淡而不掩用笔之迹。其画山石凹凸向背分明，峭丽中含淡逸之意。

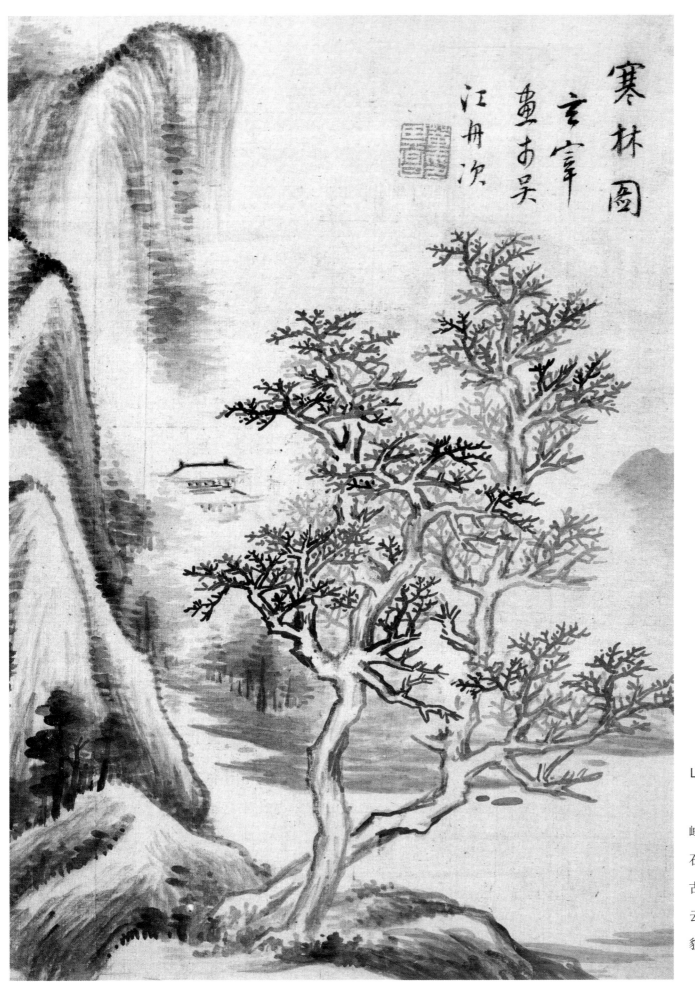

寒林图
玄宰
画赤吴
江舟次

山水图册十开之三：寒林图

描绘山间的苍翠景色。高山奇峰，树木葱茏，山石圆浑秀润，远山坡石上杂树成行，层林叠翠，近处参天古树，枝长茂叶，远处山上有拦腰白云，飘忽似山中岚气。丘壑高耸，体貌崇峻，一派秀丽景象。

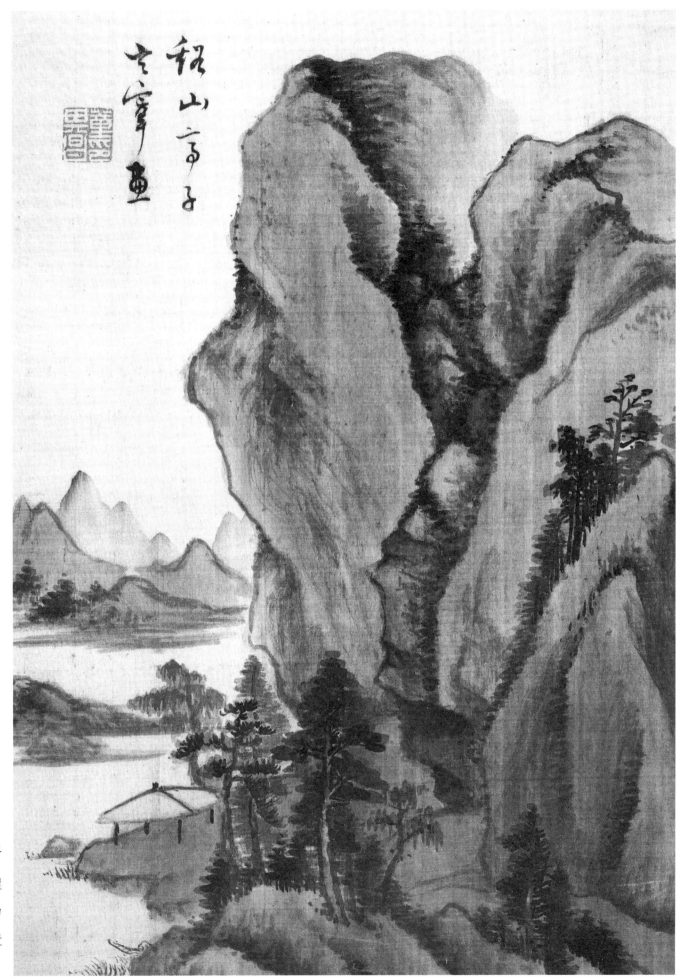

山水图册十开之四：溪山亭子

画中山峦起伏，河湖穿插，屋舍散布其间。董其昌作画往往着力于笔墨技巧的全面展示，而于位置经营等方面并不经意。

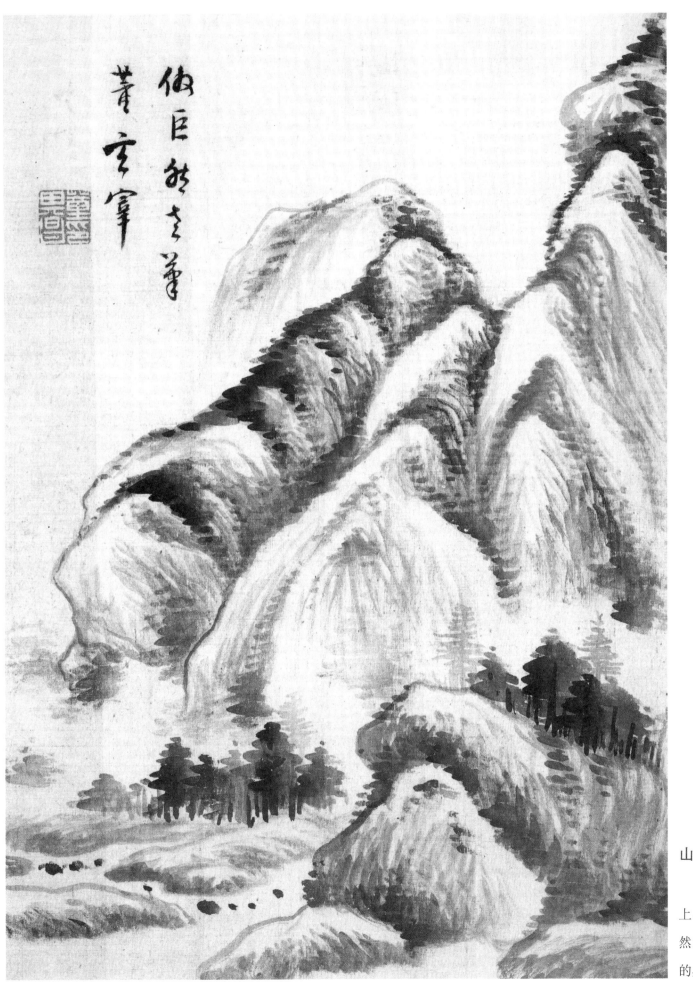

山水图册十开之五：仿巨然老笔

董其昌在静观自然景象的基础
上，以娴熟的笔墨技法阐释自己对自
然山川的本质感悟，超越了山水云树
的具体形貌，以形写神。

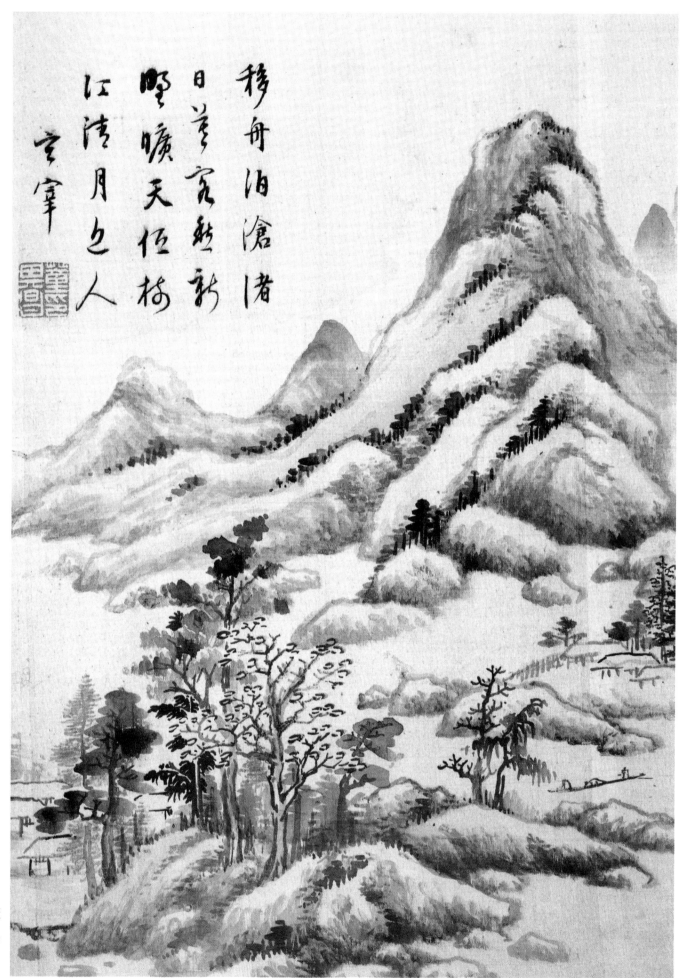

移舟泊滄渚
日暮客愁新
野曠天低樹
江清月色人

玄宰 [印]

山水图册十开之六：

移舟泊沧渚，日暮客愁新。
野旷天低树，江清月近人。

无丝毫雕饰之气，墨色层次变
化有致，构图疏朗，拙朴秀润，神
气充足。

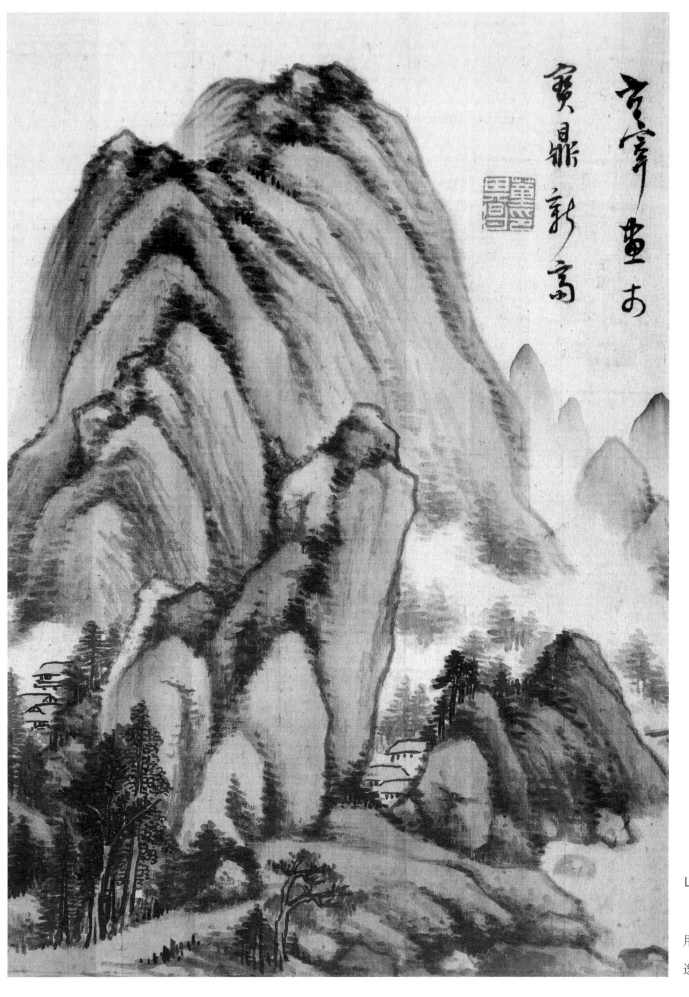

山水图册十开之七

画中山川树石，墨色分明，用笔柔中有刚，拙中带秀，清隽雅逸，以平淡天真取胜。

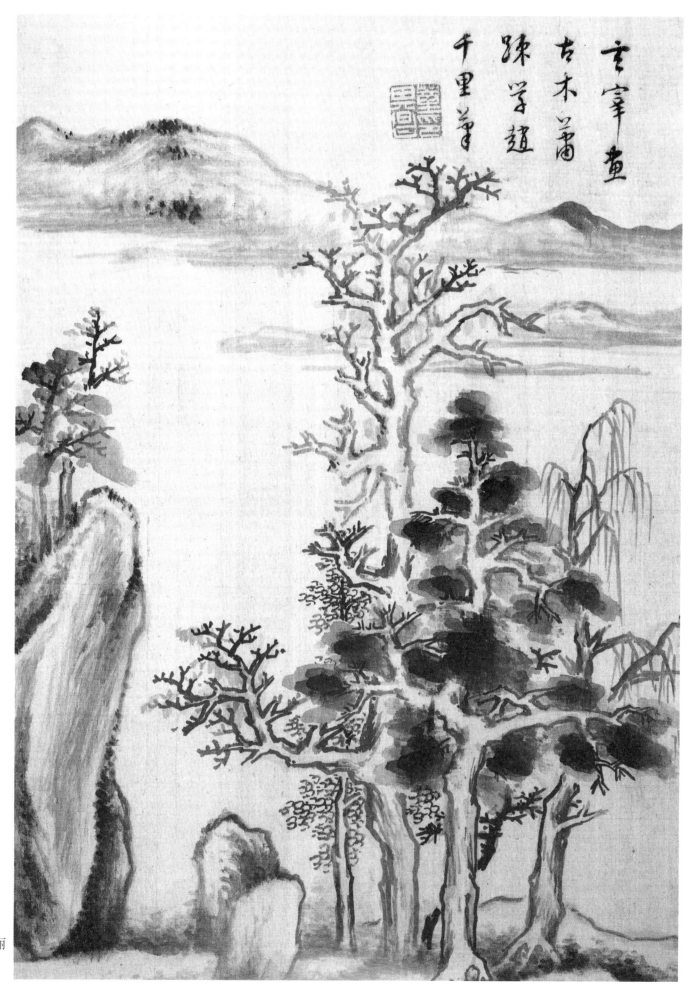

玄宰畫
古木蕭疏
陳學趙
千里筆

山水图册十开之八：

古木萧疏，学赵千里笔

　　古木萧疏，画笔松灵文秀，明丽
而有逸韵。

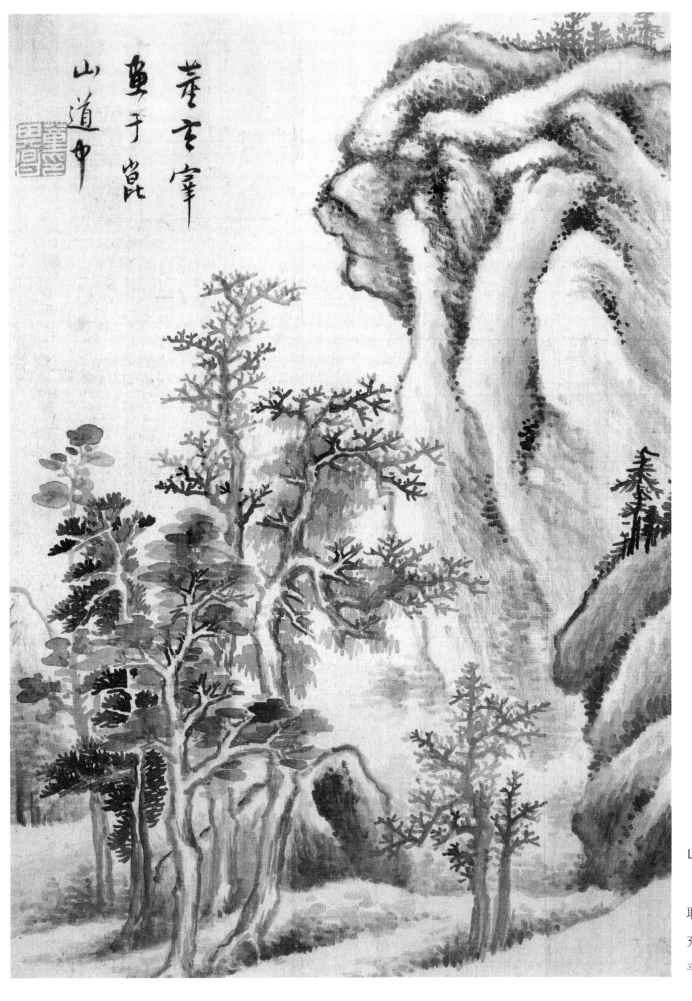

山水图册十开之九

　　这幅画不着色，全以笔墨气势取胜，笔致墨韵，拙稚秀润，神气充足。画中山水树石，秀逸潇洒，平静痛快。

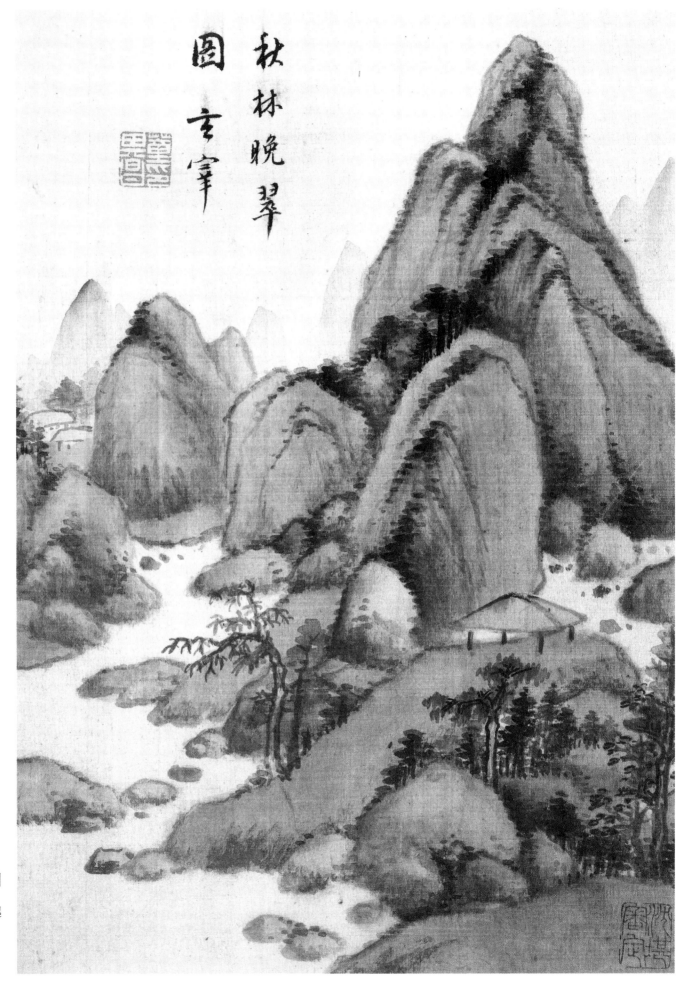

秋林晚翠

图

玄宰

山水图册十开之十：秋林晚翠图

　　画面设色古雅沉秀，山势绵延起伏，山石树木华滋秀丽，层次井然，虚实相映成趣，是董氏的精心之作。